高等教育艺术设计系列教材

构成基础

陈禹竹　庄园　吕从娜　编著

清华大学出版社
北京

内 容 简 介

本书涵盖三大构成，即平面构成、色彩构成和立体构成，内容共分为五章。第一章内容包括构成基础知识、构成的概念与分类、构成的起源与发展、构成的目的与功能，以及构成中的形式美法则，有助于我们认识构成的重要性，加深对构成的理解。第二章内容包括平面构成概述和平面构成的基本形式，并通过对学生作品和优秀案例的分析，提升学生的平面构成创作能力以及项目实操能力。第三章内容包括色彩构成的基本概念和制作技巧。第四章内容包括立体构成的形式美法则和制作技巧。第五章内容包括构成设计在设计类专业中的应用。本书通过三大构成在现代设计中的应用案例展示来提高学生的艺术鉴赏能力和审美能力。

本书既可作为普通高等院校艺术设计相关专业的教材，也可作为广大艺术设计爱好者的参考资料。

本书封面贴有清华大学出版社防伪标签，无标签者不得销售。
版权所有，侵权必究。举报：010-62782989，beiqinquan@tup.tsinghua.edu.cn。

图书在版编目（CIP）数据

构成基础 / 陈禹竹，庄园，吕从娜编著 . -- 北京：清华大学出版社，2024.7. --（高等教育艺术设计系列教材）. -- ISBN 978-7-302-66893-0

Ⅰ. J061

中国国家版本馆 CIP 数据核字第 2024V00N05 号

责任编辑：张龙卿
封面设计：范　森　陈昊靓
责任校对：刘　静
责任印制：刘　菲

出版发行：清华大学出版社
网　　址：https://www.tup.com.cn, https://www.wqxuetang.com
地　　址：北京清华大学学研大厦 A 座
邮　编：100084
社 总 机：010-83470000
邮　购：010-62786544
投稿与读者服务：010-62776969, c-service@tup.tsinghua.edu.cn
质量反馈：010-62772015, zhiliang@tup.tsinghua.edu.cn
课件下载：https://www.tup.com.cn, 010-83470410

印 装 者：北京联兴盛业印刷股份有限公司
经　　销：全国新华书店
开　　本：210mm×285mm
印　张：10.25
字　数：291 千字
版　　次：2024 年 7 月第 1 版
印　次：2024 年 7 月第 1 次印刷
定　　价：79.00 元

产品编号：088714-01

序

构成本质上是一门研究造型基本规律和构造方法的课程，在艺术设计专业基础教学中起着承上启下的重要作用。一方面，它启发了学生设计思维的构建；另一方面，它是指导设计实践的方法论。构成课程的实施能够有效地解读它在艺术设计各类专业中的应用价值，能够指导学生如何用理论进行设计实践，它开启了学生艺术设计专业学习的第一步。

随着数字媒体时代的到来，与数字媒体联动的各类视觉传达形式层出不穷，更是赋予了构成新的视觉语言和表达形态，但这些变化都离不开平面构成、色彩构成、立体构成三个部分的基础理论知识。本书对构成基础理论知识进行了深入的解读和剖析，并融入大量的课程教学案例，更加注重对学生实践能力的开发与培养，并将企业完整的设计案例融入相关知识点中，以任务引导型实践或项目作业为驱动，使学生在案例分析或完成项目的过程中了解构成理论知识如何应用于市场及服务于市场；本书注重"教"与"学"的互动，学生在学习中可以明晰岗位工作任务的组成，为他们今后的专业学习做好铺垫。

本书是在编著者大量实际教学经验的基础上，经过多年的教学改革和实践探索编写而成。本书不但对以往构成课程的教学理念、教学内容、教学方法和教学效果进行了深入探索与修正，还引入了大量校企合作的优秀设计作品，启发学生构建设计思维，拓宽学生的设计的视野。本书强调以学生实践能力培养为主体，以项目化教学为驱动，使理论与实践联动，从而切实有效地提升学生的设计水平。

本书的编写者都是长期在教学一线任教的优秀教师，他们聚焦于艺术设计学科建设和发展，以严谨的治学态度，并结合自己多年实践经验编写本书，希望能够在课程教学中起到抛砖引玉的作用。最后，期待各位专家、学者对本书提出宝贵的意见，也希望专家、学者贡献思想、协同创新，使大家共同进步！

鲁迅美术学院副院长，教授

前 言

本书坚持以立德为根本，以树人为核心，以培养高素质设计实践人才为目标。构成作为设计专业的一门基础课程，在艺术设计教学中发挥着积极且十分重要的作用，它使学生在进入专业方向学习前得到思维传导与观念启发。它是设计专业学生的第一课，是他们以后从事设计专业各项工作的核心和基础。

第一章是构成基础知识，主要讲述了构成的概念、构成的发展与起源；第二章是平面构成，主要讲述了平面构成的概念、元素在设计中的运用，并对平面构成案例进行了解读；第三章是色彩构成，主要讲述了色彩基础知识与构成的关系，还讲述了色彩认知、物理性质以及构成形式；第四章是立体构成，主要讲述了立体构成的概念、元素及构成形式；第五章是构成在设计类专业中的应用，该部分介绍了建筑设计、环境设计、视觉传达设计等专业的典型案例。

本书由沈阳城市建设学院陈禹竹、庄园、吕从娜共同撰写完成，全书采用理论与实践相结合的方式，结合获奖作品及企业案例进行讲解，引导学生更好地掌握和运用构成原理及知识。本书汇集了编著者多年的设计教学和设计实践经验，是对编著者多年教育工作实践成果的总结与汇编。

在此，感谢为本书提供帮助的专家和学者，感谢为本书提供支撑案例的设计师和学生，也感谢为本书在调研、撰写、审核等环节中付出辛苦劳动的所有人。

<div style="text-align:right">

编著者

2024 年 1 月

</div>

目 录

第一章 构成基础知识 ... 1

第一节 构成的概念与分类 ... 1
第二节 构成的起源与发展 ... 4
第三节 构成的目的与功能 ... 12
第四节 构成中的形式美法则 ... 13
课后作业 ... 19

第二章 平面构成 ... 20

第一节 平面构成概述 ... 20
第二节 平面构成的基本形式 ... 42
第三节 平面构成与骨格 ... 52
第四节 平面构成项目应用案例 ... 55
第五节 思维训练与设计实践 ... 69
课后作业 ... 78

第三章 色彩构成 ... 79

第一节 色彩构成概述 ... 79
第二节 色彩构成基础知识 ... 81
第三节 色彩与构成 ... 85
第四节 色彩构成项目应用案例 ... 100
第五节 思维训练与设计实践 ... 109
课后作业 ... 115

第四章 立体构成 ... 116

第一节 立体构成概述 ... 116
第二节 立体构成的基本要素 ... 116
第三节 立体构成的形式 ... 120
第四节 立体构成项目应用案例 ... 125

 第五节 思维训练与设计实践 ································ 128

 课后作业 ·· 134

第五章 构成在设计类专业中的应用 ································ 135

 第一节 建筑设计与构成 ·· 135

 第二节 环境设计与构成 ·· 139

 第三节 视觉传达设计与构成 ···································· 146

 第四节 其他艺术设计 ·· 150

 课后作业 ·· 153

参考文献 ·· 155

第一章 构成基础知识

第一节 构成的概念与分类

一、构成的概念

构成（composition）在《现代汉语词典》中意为形成、造成。日常生活中常用到的"构成"与"形成"意思相近。在艺术设计领域中构成意为解构、重构，即构造、分解、组合之意。起初"构成"作为建筑学的专业术语而存在，后来被广泛地应用到工业设计、展示设计、环境设计、视觉传达设计、建筑设计、绘画及摄影等领域，如图1-1～图1-4所示。

❂ 图1-1 台州刺绣中的凌空浮雕刺绣作品《余》（林霞）

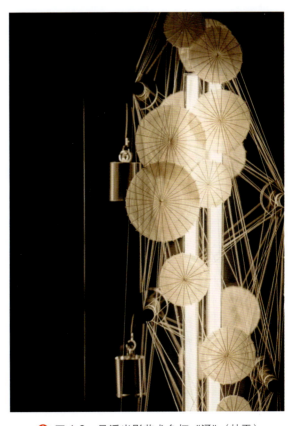

❂ 图1-2 悬浮光影艺术台灯《涌》（林霞）

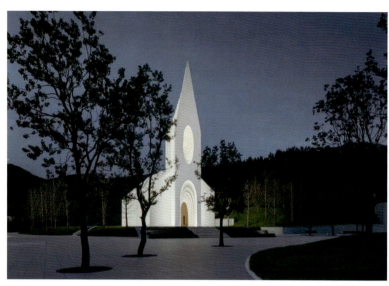

☦ 图1-3　青岛月空礼堂　　　　　　　　　　　　　　☦ 图1-4　《构图》（拉兹洛·莫霍利·纳吉）

　　构成是将造型要素按照形式美法则进行组合、排列的创造性行为，其目的在于探索美、创造美。构成是现代艺术设计重要的表达手段，也是造型设计的基本语言，更是现代艺术设计教育中不可或缺的一门基础课程。构成作为现代艺术设计教育中的一门基础课程，主要由平面构成、色彩构成、立体构成三部分组成，随着科技时代的到来，构成的呈现方式也变得多样，如光构成、动态构成等，如图1-5和图1-6所示。

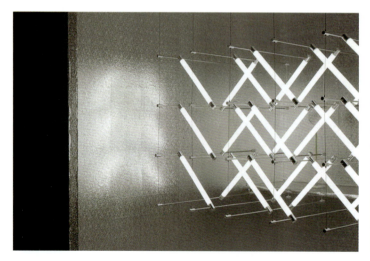
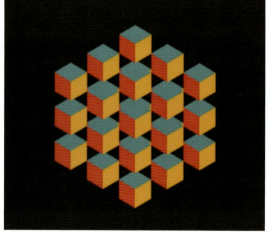

☦ 图1-5　《马扎灯》（蔡烈超）　　　　　　　　　　☦ 图1-6　《几何动图》（弗洛里安·德·卢伊）

二、构成的分类

　　构成根据形式可分为平面构成、色彩构成、立体构成三种类型。平面构成探讨的就是平面，即二维空间的造型语言。在这二维空间内，形象被创造出来，平面的主体骨格被重塑，元素被有规律地解构。色彩构成就是把这种对于色彩的感觉用科学的方法分析和训练出来，复杂的色彩现象被色彩构成重新还原成为基本的色彩要素。立体构成依然以视觉为基础，又有现代力学的构成依据，是把一切造型、色彩、材料的要素通过科学与美学的方法结合起来并创造出原本没有的艺术表现形式的过程。

1. 平面构成

平面构成就像是二维空间上跃动的音符,是一种理性和谐的表达方式,在对视觉元素的分析和重组的过程中,找到形式的美感,强调平衡、对比、节奏、律动。这样的组成形式可直接给观看者一种视觉上的引导,并使其与画面中的情绪相连,如图1-7所示。

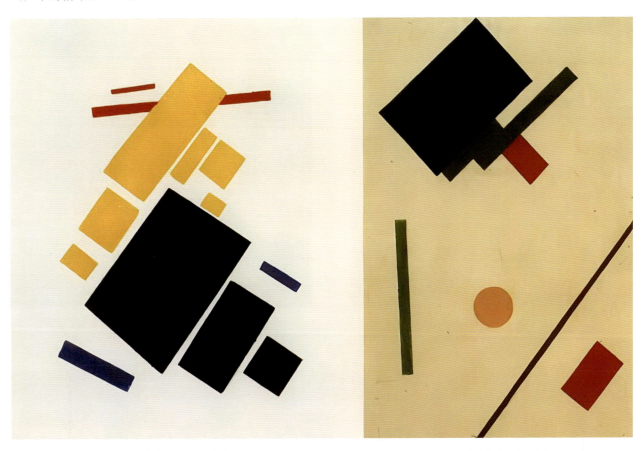

(a)《起飞的飞机》　　　　　　　　　　　　(b)《绝对主义的创作》

🔴 图1-7　卡西米尔·塞文洛维奇·马列维奇平面构成作品

在平面构成创作中,视觉元素经常被解构和重组,以至于创造出更多的表现形式。不仅拓展了设计者的创造性思维,而且提升了设计者对于视觉元素构建的应用能力。平面构成是当代设计师的必修课之一,了解构成法则,增强造型观念,培养审美能力,可以帮助设计师快速提升设计水平。

2. 色彩构成

色彩构成是色彩相互作用的结果,是从人对色彩的感知效果出发,用科学分析法把复杂的色彩现象还原为基本要素,利用色彩在空间、量与质上的可变换性,按照一定的秩序去组合各构成之间关系的过程,如图1-8所示。

3. 立体构成

立体构成是以三维空间为题,讨论空间中的构成形态。立体构成相对于其他构成是一种复杂的布置形式,空间、时间、心理等因素都是立体构成需要考虑的问题,空间中的要素组合方式和造型的原理在其间被不停地探索研究,通过对立体构成的学习,能够帮助设计师建立立体造型、三维抽象构成和立体审美等观念,如图1-9所示。

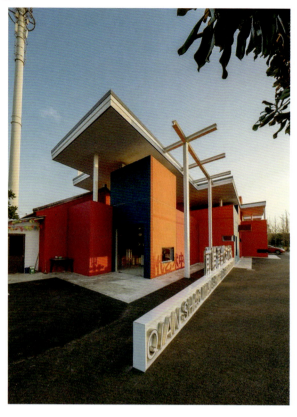

🔶 图 1-8　上海前哨湾当代艺术中心案例

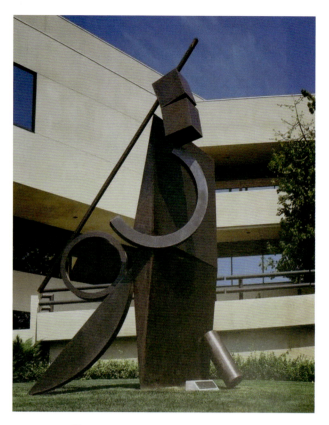

🔶 图 1-9　《立方》（戴维·史密斯）

第二节　构成的起源与发展

构成作为现代设计教育中的基础课程，最初是作为一种艺术风格抑或是设计现象被提出来的。构成作为设计的基础，加强对构成起源和发展的了解，有利于使我们认识到其重要性，可进一步加深我们对构成的理解。

一、绘画与构成

1．古典主义

古典主义（western classical）是 17 世纪盛行于欧洲的一种文化思潮和美术倾向。自文艺复兴以来，欧洲各国的绘画以写实的手法为主，在绘画创作上偏重理性，注重形式的完美以及线条的清晰和严谨。在法国著名画家尼古拉斯·普桑（Nicolas Poussin，1594—1665 年）的领导下，古典主义达到顶峰。其代表作是《阿尔卡迪亚的牧人》，其他重要作品有《海神的凯旋》《阿波罗与达芙妮》《花神王国》等，如图 1-10 所示。

2．印象主义

印象主义（impressionism）也称印象派，又称为外光派，是西方绘画史中的重要艺术流派。印象主义一词有两层含义：一是产生于法国的印象主义流派，二是包括技法革新在内的印象主义美术思潮及其广泛的影响，后者具有世界性意义。从 19 世纪 60 年代起，印象主义登上法国画坛，其目的是向陈旧的古典主义和沉湎于中世纪骑士文学并陷入矫揉造作状态的浪漫主义发起挑战，推翻传统绘画，创新绘画法则。印象主义是第一个撼动传统绘画法则的艺术运动。

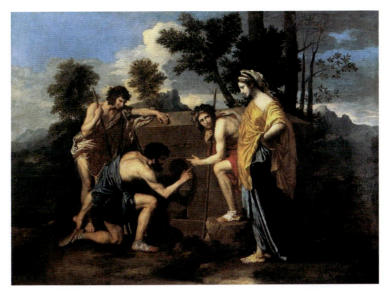

🔴 图 1-10 《阿尔卡迪亚的牧人》(尼古拉斯·普桑)

印象主义的画家们描绘的是原野、海滩、乡村,是一切他们觉得自然的东西。他们远离画室,到名山大河中去写生,去捕捉大自然最动人的景致与色彩。他们不拘泥于形体,把色彩和光线从形体中解放出来。印象派的代表人物有法国画家克劳德·莫奈(Claude Monet,1840—1926 年),作品有《日出·印象》和《鲁昂大教堂》系列、《睡莲》系列等,如图 1-11 所示。

此外,法国画家皮埃尔·奥古斯特·雷诺阿(Pierre Auguste Renoir,1841—1919 年)也是印象派重要画家,作品有《包厢》《煎饼磨坊的舞会》《船上的午宴》等,如图 1-12 所示。

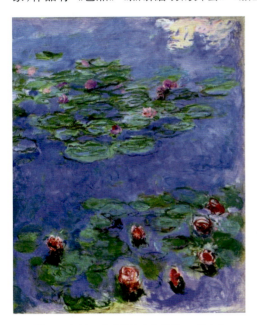

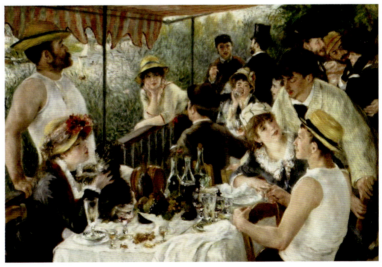

🔴 图 1-11 《睡莲》(克劳德·莫奈)　　🔴 图 1-12 《船上的午宴》(皮埃尔·奥古斯特·雷诺阿)

3．立体主义

立体主义(cubism)始于 1907 年的法国,也可译为立方主义,是西方现代艺术史上重要的艺术运动和流派,也是现代造型艺术的开端。艺术家们对于立体主义的探索起源于法国画家保罗·塞尚(Paul Cézanne,1839—1906 年)的创作实践和理论基础,这一时期被称为塞尚时期,后经历了分析立体主义时期及综合立体

主义时期。

立体主义是巴勃罗·毕加索（Pablo Picasso，1881—1973 年）和乔治·勃拉克（G.Braque，1882—1963 年）共同创立的一种全新的艺术风格，它彻底转变了模仿、再现自然的绘画形式，创造了将三度空间与平面装饰自由组合排列的新方法，追求立体形式的组合排列而产生的美感，如图 1-13 所示。

毕加索在绘画史上独树一帜的探索，创新了艺术语言的表现形式，且不仅仅是语言，而是一种观念、一种方法、一种造型体系，毕加索的代表作品有《弹曼陀林的少女》《格尔尼卡》《生命》等，如图 1-14 所示。

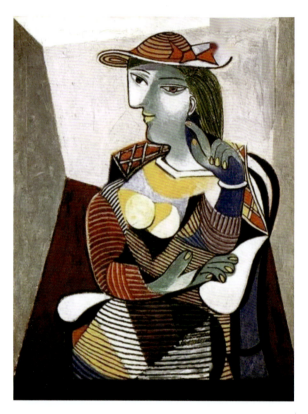

图 1-13 《坐着的女人》（巴勃罗·毕加索）

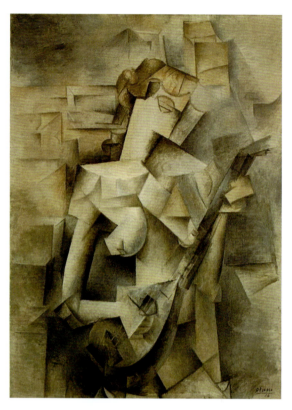

图 1-14 《弹曼陀林的少女》（巴勃罗·毕加索）

4．构成主义

构成主义（constructivism）又称结构主义或构成派，始于 1913 年，是一场兴起于俄国的艺术运动。

十月革命前后，构成主义有了在艺术和建筑领域设计实践的机会，一些青年艺术家在立体主义和未来主义影响下，提倡用工业精神来改造生产生活，在机械结构中的构成方式和现代工业材料中获得灵感，力图用表现新材料本身特点的空间结构作为绘画、雕塑及设计的主题，主张将艺术的形象性转换为形式的功能性和结构的合理性，并以结构为设计的出发点，运用方块、直线、原色等几何形式的设计语言探索结构，谋求造型艺术成为纯时空的构成体，构成既是雕刻的造型，又是建筑和绘画的造型，而它们的形成也必须反映出构筑手段。构成主义认为抽象的几何形式是艺术的表现形式，同时理性的几何形式在构成主义的影响下对现代设计造型产生了深远的影响。

构成主义代表人物，一是弗拉吉米尔·塔特林（Vladimir Tatlin，1885—1953 年），其代表作品为《绘画浮雕》《第三国际纪念碑》；二是卡西米尔·塞文洛维奇·马列维奇（Kazimir Severinovich Malevich，1878—1935 年），其代表作品有《黑十字》《黑圆圈》《黑色正方形》等，如图 1-15 所示；三是瑙姆·加博（Naum Gabo，1890—1977 年），其作品有《线性建筑》《动态结构》《结构主义头像》等，如图 1-16 所示。

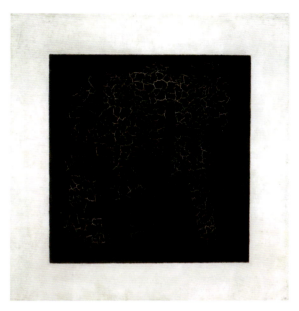

图 1-15 《黑色正方形》（卡西米尔·塞文洛维奇·马列维奇）

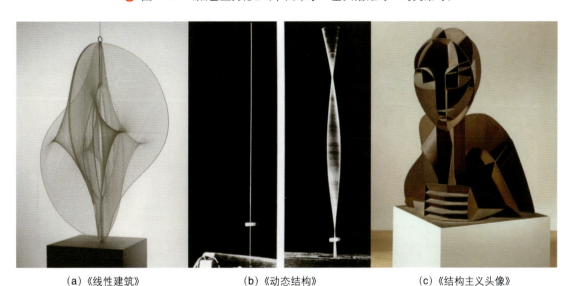

(a)《线性建筑》　　　　　　(b)《动态结构》　　　　　　(c)《结构主义头像》

图 1-16 瑙姆·加博的构成作品

5．风格派

风格派（de stijl）又称新造型主义（neoplasticism），由凡·杜斯堡（Theo van Doesburg，1883—1931年）和皮特·科内利斯·蒙德里安（Piet Cornelies Mondrian，1872—1944年）于1917年创立，是起源于荷兰的艺术、设计学派，以画家、设计师在《风格》杂志中的交流活动而得名。风格派不仅关心美学，也试图更新艺术与生活的联系。

蒙德里安是推动风格派运动的重要艺术家，是几何抽象画派的先驱，对整个风格派设计产生了巨大影响。他认为艺术应脱离自然的外在形式，主张用抽象的几何图形来表现纯粹的精神，并以表现抽象精神为目的。1918年，蒙德里安签署了宣扬和平团结的"风格派宣言"，蒙德里安试图利用艺术将生命升华，他利用抽象的造型与中性的色彩来传达秩序与和平的理念。1919—1938年是蒙德里安艺术转变的关键时期，他使用直线、直角、三原色这些基本元素进行艺术创作，并组成抽象画面。这一时期蒙德里安的代表作《线与色彩的构成》，色彩明快，充满轻快和谐的节奏和秩序感，如图 1-17 所示。

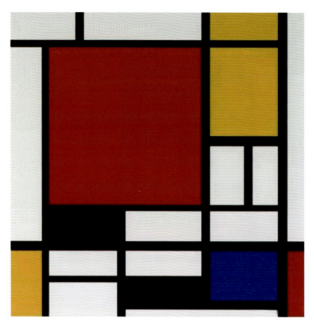

🔼 图1-17 《线与色彩的构成》（皮特·科内利斯·蒙德里安）

后期出现的很多作品都在不同层面反映了蒙德里安的创作形式，并被广泛扩展到了建筑、空间、家具等设计之中。如赫里特·里特费尔德（Gerrit Rietveld，1888—1964年）的《施罗德住宅》《红蓝椅》《Z形椅》等，如图1-18和图1-19所示。

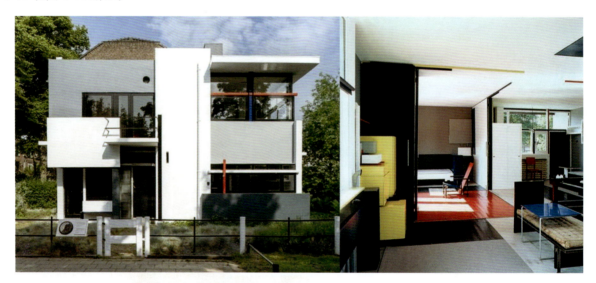

🔼 图1-18 《施罗德住宅》的内部及外部（赫里特·里特费尔德）

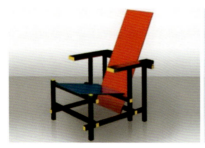

(a)《红蓝椅》之一

(b)《红蓝椅》之二

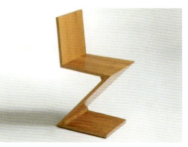

(c)《Z形椅》

🔼 图1-19 赫里特·里特费尔德的系列作品

凡·杜斯堡是《风格》杂志的创刊人、经营者及重要的撰稿人。在1926年的"风格派宣言"中，杜斯堡给自己的新起点取名为"基本要素主义"，强调斜的平面可以把惊奇、不稳定性和动势引入画中。1928年，杜斯堡为斯特拉斯堡的奥比特咖啡馆所做的室内设计是对其基本要素主义的最有纪念性的阐述，取得了很大的成功。与蒙德里安坚持抽象艺术与纯粹精神价值不同，杜斯堡主张将风格派的原则进一步延伸到艺术设计运动中，实现抽象艺术与实用的艺术设计相融合。他相信艺术的形式规律是由科学理论、工业生产、现代生活的节奏组成的，生活要素本身就是艺术形式规律的来源和基础。杜斯堡倾向推动抽象艺术真正与科学的结合，这种融合就很好地适应了当代机械美学的发展潮流，因而影响了20世纪社会大众的审美观念与生产生活，风格派也因此成为享誉全球的国际风格。凡·杜斯堡的代表作品有《玩牌者》《构图》等，如图1-20所示。

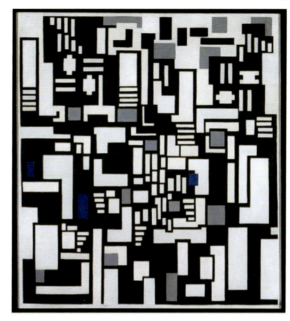

图1-20 《玩牌者》（凡·杜斯堡）

二、包豪斯

1919年，德国著名现代主义建筑学派大师瓦尔特·格罗皮乌斯（Walter Gropius，1883—1969年）在魏玛成立了一所新型的艺术学校，名为包豪斯，是德文Bauhaus的音译。这是世界上第一所为培养现代设计人才而建立的专属教育学院，如图1-21所示。

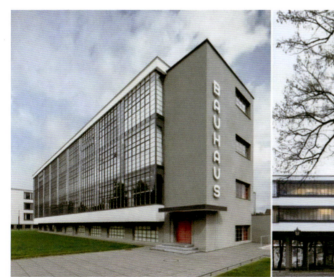 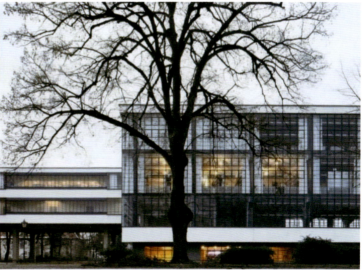

图1-21 包豪斯校舍

包豪斯学校于1925年搬迁至德绍，后又于1933年迁至柏林，同年遭到纳粹法西斯的查封而被迫解散。包豪斯存在的时间虽然短暂，但对于世界的现代设计和教育影响深远，它通过理论和实践奠定了现代设计的教育体系，培养了大批优秀的设计师，成为20世纪初欧洲现代主义设计运动的发源地。1996年，东德与西德统一后，德国政府将位于魏玛的设计学院更名为魏玛包豪斯大学，成为著名的公立综合设计类高等教育机构。

1. 包豪斯的教育理念

包豪斯是现代设计思潮的集大成者,它很好地总结和发扬了自英国工艺美术运动以来的设计改革运动的精髓,继承了制造联盟的传统。包豪斯更是现代设计的摇篮,提倡实践的功能化、理性化,并推崇以极简的几何造型为主的工业化设计风格,现已成为现代主义设计中的经典风格,对20世纪的设计和发展产生了深远的影响。包豪斯的教育宗旨是"艺术与技术的统一",其基本观点和教育方向主要包括两部分内容:一为设计的目的是人,而非产品;二为设计必须遵循客观、自然的法则。

2. 包豪斯的教学体系

现代构成的教学是源于包豪斯的设计基础课程的体系。包豪斯强调技术与艺术的和谐统一,它的设计教育涵盖了对美学、设计学、心理学、工程学、材料学等多方面的系统的科学研究。包豪斯所设课程的特别之处是"基础课程"的开发与设置,可以说是史无前例的,与工艺技术课程并称为包豪斯的两大支柱。主张将艺术用科学的方式解构,如点、线、面以及空间、色彩等。构成课程很好地激发了学生的创造力,有效地提升了学生的设计能力,并在后续教学中通过在工作坊中的实际操作训练,培养了学生的实践能力。现今艺术设计教育中的"平面构成"就是在包豪斯基础课教师瓦西里·康定斯基(Wassily Kandinsky,1866—1944年)的"对点、线、面纯理性分析训练"的基础上发展起来的。包豪斯奠定了现代设计教育的体系和基础,同时现代的设计艺术教育充分肯定了包豪斯的基础教育,并把"三大构成"设为重要的基础课程。

3. 包豪斯学校的教师

包豪斯对现代艺术设计的发展有着深远的影响和巨大的贡献。包豪斯汇集了大量的优秀艺术大师,他们的设计理念沿用至今。包豪斯经历了三任校长,分别为瓦尔特·格罗皮乌斯(Walter Gropius,1883—1969年)、汉斯·迈耶(Hannes Meyer,1889—1954年)、路德维希·密斯·凡·德·罗(Ludwig Mies van der Rohe,1886—1969年),因而形成了三个发展阶段,即格罗比乌斯的理想主义(1919—1927年)、迈耶的共产主义(1927—1930年)、密斯的实用主义(1931—1933年),从而铸就了包豪斯丰富多样的精神内涵。包豪斯开拓了历史,达到了迄今为止世界上任何一所设计学院难以企及的高度。

瓦尔特·格罗皮乌斯(Walter Gropius,1883—1969年)是德国现代建筑师和建筑教育家,是现代主义建筑学派的倡导人和奠基人之一,是包豪斯的第一任校长。格罗皮乌斯积极提倡建筑设计与工艺的统一,强调艺术与技术的结合,讲究技术、功能和经济效益。1919年3月20日,格罗皮乌斯发表了著名的包豪斯宣言:"让我们创造出一座将建筑、雕塑和绘画结合成三位一体的新的未来殿堂,并用千百万艺术工作者的双手将之矗立在云霄高处,成为一种新信念的鲜明标志。"

包豪斯的主要教师有康定斯基、约翰内斯·伊顿(Johannes Itten,1888—1967年)、保罗·克利(Paul Klee,1879—1940年)、拉兹洛·莫霍利·纳吉(Laszlo Moholy Nagy,1895—1946年)等,这些艺术家对包豪斯的艺术教育做出了巨大贡献,并且他们在离开学校后,将包豪斯先进的思想意识带到了世界各地。如图1-22~图1-25所示为这些艺术家的一些作品。

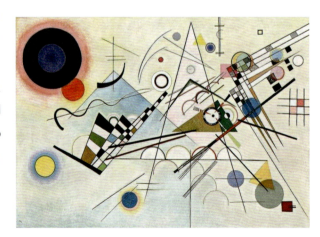

图1-22 《构图8》(瓦西里·康定斯基)

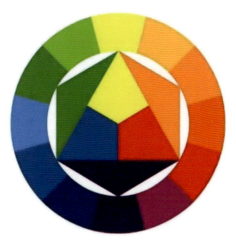

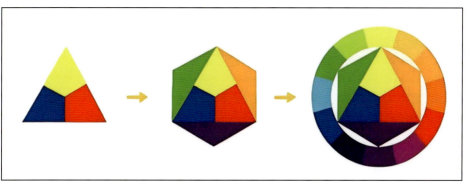

🔴 图 1-23　12 色相环（约翰内斯·伊顿）

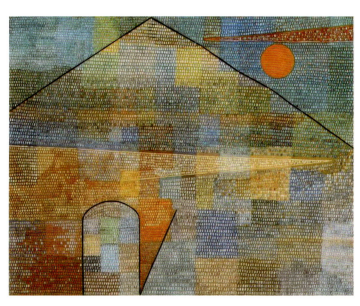

🔴 图 1-24　《帕纳塞斯山》（保罗·克利）

🔴 图 1-25　《班尼特雕塑计划》（拉兹洛·莫霍利·纳吉）

第三节　构成的目的与功能

一、构成基础课程的定位和研究范围

构成基础本质上是一门研究造型基本规律和构造方法的课程，一般可分为平面构成、色彩构成、立体构成三部分进行总体认知与学习。但随着数字媒体时代的到来，与数字媒体联动的光迹构成也成为高校教育的重要组成部分。

二、构成基础课程的目的和训练目标

构成的本质是运用科学规范、客观的训练方法，对二维、三维等空间进行造型要素的创造性布局和构造，其根本目的是使学生对形态进行科学系统的剖析与解读，从而综合而全面地掌握构造的基本规律和法则。在艺术设计的过程中，可以把"构成"理解为一个动词，在构造活动中，研究如何通过更多的方法和途径，将诸多要素按照一定的规律法则组成新的造型语言的过程，更是分解、重构的过程。在艺术设计的形态表现上，任何形态的构成都与人的感官系统密不可分，我们将其分解为形态的要素，转化为人们所能观察到的样式形态，例如点、线、面、色彩、材质在空间中的组合与分解等。宽泛地说，人类所有创造发明的行为本身是对已知要素的分解与重构，大到宏观的宇宙世界，小到微观的原子世界，都有着自身的构成语言。"蒙太奇"原为建筑学术语，由法语 Montage 音译而来，可解读为构成、装配，后被引用到电影中，引申为电影剪辑的一种表现方法，运用解构思维模式，将不同时空打破重组构成画面，使电影呈现非线性叙事的艺术表达。

（1）构成基础课程是艺术设计类课程的开端，其本质是培养学生在艺术设计过程中的设计思维构造，为今后的艺术设计专业方向课程奠定基础。

（2）掌握各造型要素的构成法则和基本规律，并能够将具象形态依据造型特点、形态特征、美学原理等进行提炼和简化，并进行抽象表达。

（3）掌握科学系统的构成基础知识，并循序渐进、由简至繁地深入课程内容，对各造型要素的形体、布局、色彩、构造进行全面的思考和分析，培养理性的逻辑思维推理能力，探索和谐的秩序美，增强构想的表现力。

（4）加强对学生的创作形式的培养和创意思维的训练，从而使学生的设计从形式到内涵得到全面的提高，增强学生的审美能力及鉴赏能力。

三、构成基础课程的功能与意义

构成基础的学习有利于学生设计能力的形成。构成基础是艺术设计类专业学生的必修课程，也是设计基础教育的核心课程，更是其他艺术设计类方向课程教育的铺垫和基础。

构成基础主要培养学生全面的设计构造能力和创新能力，训练学生的设计思维能力和创新能力，实现学生从绘画视角向设计视角的转变，从而引导学生展开理性的设计思维构造，最终推导出创新的、美观的、合理的造型形态，提升设计的应用价值和拓展面。此外，在让学生学习构成原理的基础上，还要引导学生解构造型形态，理解形态组成的基本要素，把平面、立体、色彩、空间等灵活全面地综合起来，学会运用"形式美"等构成法则进行由感官传达目的性的学习和训练。最终通过让学生认识设计造型的共通性，为今后的设计做好铺垫，这是构成基础课程设置的重要目的。

第四节　构成中的形式美法则

美的形式是人类在创造美的过程中对美的规律的经验探索与总结，构成中的形式美法则就是对相关经验的概括和总结，它主要包括变化与统一、调和与对比、对称与均衡、节奏与韵律、比例与分割。

一、变化与统一

变化与统一是艺术领域中的基本形式原则，也是平面构成中形式美的总法则。它是指多种形式因素按照富于变化而又有规律的结构组合的法则，体现了生活和自然中多种因素对立统一的规律。

变化是求异，使画面呈现出丰富的差异性美感，它能使设计主题更加鲜明突出，使画面更具有视觉冲击力和跳跃性；统一是讲整体，是把性质相同或相近的造型要素或符号有意识地排列在一起，是设计者对画面整体美感进行调整和把握的方式和方法，以表现出画面的整体感和秩序感。变化与统一要彼此制约、相互补充、反复推敲，做到合情合理，如图1-26～图1-28所示。

✛ 图1-26　生活中的变化与统一

✛ 图1-27　构成中的变化与统一（学生设计作品）

图 1-28 形式基础（二维）系列作品其一（中国美术学院学生设计作品）

二、调和与对比

调和与对比是指整体与局部，或局部与局部之间各元素相比较产生的统一或者变化的形式，是变化与统一的直接体现。对比是互为相反的要素设置在一起时所形成的对立状态。不同的要素配置在一起，彼此刺激，能使各自的特点更加鲜明突出，使强者更强，弱者更弱，大者更大，小者更小，视觉效果更加活跃。对比会形成强烈的紧张感，具有震撼人心的力量，富有视觉冲击力。对比有大小、数量、方向、位置、色彩对比等形式。对比法则在平面设计中的应用较为常见。

调和是从差异中求"同"，使多种元素相互联系，使之和谐统一，从而产生协调的美感。调和在变化中保持基本的一致，给人以融合、宁静和优雅的感觉，如图 1-29 ～图 1-32 所示。

三、对称与均衡

对称与均衡也是一种变化与统一的表现形式。通常对称更容易产生统一感，均衡则强调画面的动感和变化。对称是指两个或两个以上的单元形在一定秩序下向中心点、轴线或轴面构成的一一对应的现象。对称给人平衡的视觉感受，具有端庄祥和、严谨稳定的美感。对称可以分为轴对称、中心对称和旋转对称。

图 1-29 生活中的调和与对比

图 1-30　构成中的调和（学生设计作品）

图 1-31　构成中的对比（学生设计作品）

均衡也称平衡，是通过重新组织图形中的构成要素，使得力量相互保持平等均衡，从而达到一种平衡的视觉美感和心理上的安定感。均衡是对称结构在形式上的发展，是由形的对称转化为力的对称和协调，是一种重心的平衡，体现为"异形等量"的外观，从视觉上来讲是一种等量和不等形的力的平衡状态。在设计中，均衡是一种比较自由的表现形式，它比对称在视觉上显得灵活多变和新鲜，带有动感，并富有变化、统一的形式美感，如图 1-33～图 1-35 所示。

四、节奏与韵律

节奏与韵律是从音乐和诗歌中引入的专业术语。在平面构成中，节奏和韵律是形式美的主要法则之一。重复和渐变构成体现出一种重复性的节奏和起伏变化的韵律，是一种秩序性和协调性的美感。同时在密集构成中，节奏和韵律也可以体现出一种自由性和灵活性。

1. 节奏

节奏原指音乐节拍轻重缓急的变化和重复，而在平面构成中则指同一要素重复时所产生的运动感，是依靠两个或两个以上相同或类似的单元形，在不断反复中表现出的快慢、强弱等心理效应，表现为高低起伏而又统一有序的律动美和秩序美，如图 1-36 和图 1-37 所示。

图 1-32 《雨》（靳埭强）

图 1-33 生活中的对称与均衡

图 1-34 构成中的对称与均衡（学生设计作品）

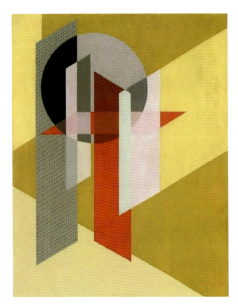

图 1-35 *Construction Z Ⅶ*（拉兹洛·莫霍利·纳吉）

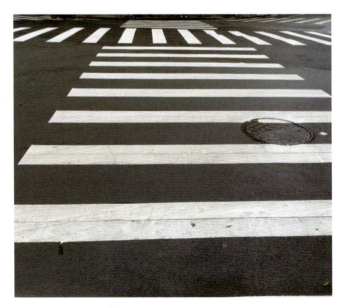

图 1-36 生活中的节奏

2．韵律

韵律原指音乐中和谐悦耳而有节奏的声音组合的规律。平面构成中的韵律是指某一个基本形或复杂形连续交替、反复产生的美感形式。韵律也可以是整体的气势和感觉，如山脉、溪水所具有的韵律。书法中的行笔、布局也讲究韵律。在构成和设计中，形态框架和空间组织总体来看起伏变化的就是韵律，如图1-38和图1-39所示。

⊕ 图1-37 构成中的节奏（学生设计作品）

⊕ 图1-38 生活中的韵律

⊕ 图1-39 构成中的韵律（学生设计作品）

在平面构成中，节奏与韵律往往相互依存，互为因果，节奏是简单的重复，也是韵律的基础；韵律是对节奏的深化，是有变化的重复。节奏带有一定程度的机械美，而韵律又在节奏变化中产生无穷的情趣。

五、比例与分割

比例与分割在构成设计应用中较为常见，如果说比例是分割的规则，那么分割则是比例实现的手段，二者密不可分。

比例是指事物的整体与局部以及局部与局部之间的关系，大致可分为等比数列、等差数列、调和数列、黄金比例、斐波那契数列。其中，黄金比例被誉为最美的比例关系。

分割是指对事物体量的切割和分离，在构成中是对画面进行的切分，它可以是对画面中单个图形的分割，也可以是对画面中多个构成元素组合的分割。分割形式大致分为等形分割、等量分割、比例分割和自由分割，如图1-40～图1-44所示。

图 1-40　生活中的分割

图 1-41　构成中的比例与分割（学生设计作品）

图 1-42　北京商标节宣传海报（靳埭强）

图 1-43　《八法》（靳埭强）

图1-44 《世界看河北》（朱日能）

课后作业

1. 收集与构成相关的设计案例，运用形式美法则分析这些作品，并形成读书笔记。
2. 完成"变化与统一""调和与对比""对称与均衡""节奏与韵律""比例与分割"练习，作品参考尺寸为10cm×10cm。

第二章 平面构成

第一节 平面构成概述

一、平面构成的概念

平面构成是一种艺术的表现形式,它是将基本造型要素(点、线、面)按照美学法则进行二维空间构造的一种图形表达方式。艺术设计的基础便是平面构成,点、线、面等视觉元素在平面构成中被研究和利用,平面设计师经常会思考的问题就是如何把这些视觉元素组合得更为符合美学法则,如图 2-1 所示。

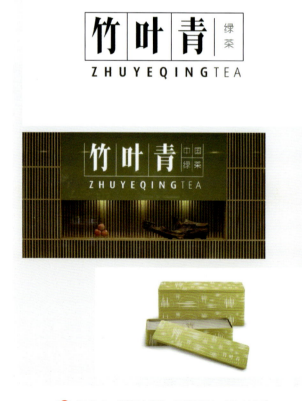

图 2-1 "竹叶青"品牌设计(陈幼坚)

平面构成探讨的就是平面，即二维空间的造型语言。平面构成作为设计基础教育课程，始于1919年成立的包豪斯设计学校。其后应用于设计的各个领域，如图2-2和图2-3所示。

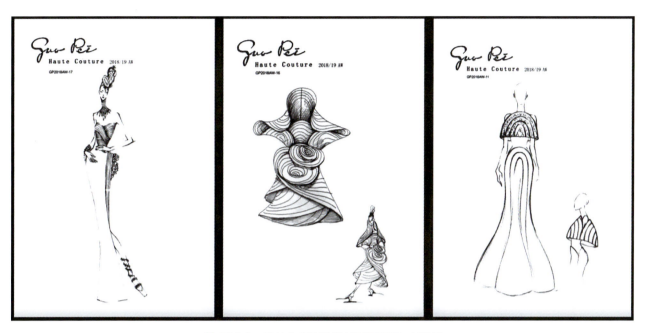

✤ 图2-2　建筑主题服装设计系列手稿（郭培）

✤ 图2-3　共设空间设计（朱海鹏、朱琦蕾、姚佳）

通过平面构成课程的学习,可加深学生对平面空间关系的理解,培养学生对于视觉元素的组织能力和造型能力,如图2-4～图2-7所示。

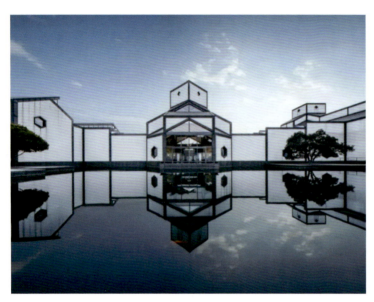

图 2-4　苏州博物馆本馆（贝聿铭）

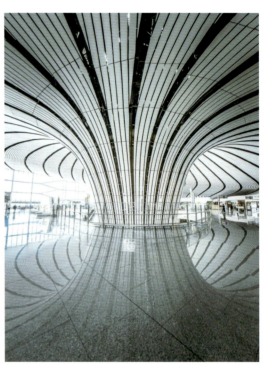

图 2-5　北京大兴国际机场

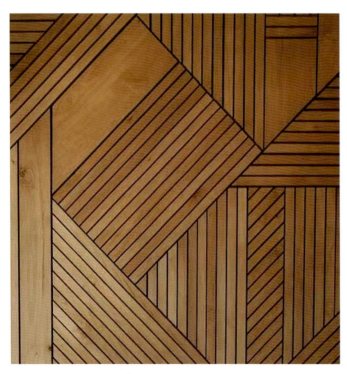

图 2-6　墙壁纹理

图 2-7　"文新"信阳毛尖包装设计（陈幼坚）

二、平面构成基本元素

平面构成研究的是二维空间的形态规律，或以各类材料在二维空间进行的构成创造，广泛用于包装设计、广告设计、视觉传达设计等设计中。对于平面构成的研究与图案类不同，图案是以寓意纹样来进行装饰，构成是以视觉元素来构成视觉形态，按照美学原理研究其构成规律。所谓构成，是按视觉规律、力学、物理、空间、心理等因素进行的形态组合的方法，它是将视觉要素按形式美法则在二维平面上进行创造性的组合，如图2-8～图2-10所示。

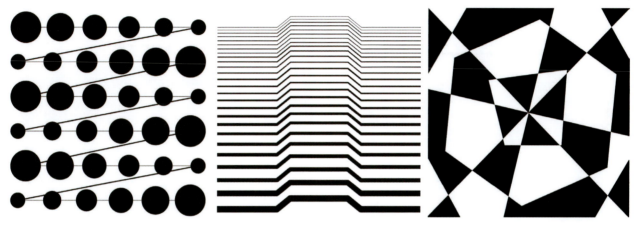

✤ 图2-8　点的构成（学生设计作品）　　✤ 图2-9　线的构成（学生设计作品）　　✤ 图2-10　面的构成（学生设计作品）

三、点元素

1．点的概念

在构成中探讨的点，是以视觉元素的形态特征而存在的，也是在艺术设计领域范畴之内的。点可以看作是一切形态的开始。造型学认为点必须要以视觉表现为前提，因此"点是一种具有空间位置的视觉单位"。点是一个相对概念，任何体量、形态的点经过放大或连续移动，都将会转化为其他形态，不再称为点。

在几何学中点没有大小，没有方向，并存在于不同的位置上；在造型设计上，点有形状、位置和大小之分，不同点的变化给人带来了不同的视觉感受。就大小而言，越小的点作为点的感觉就越强烈。在艺术设计中，点是形态构成要素之一，是造型设计最小的构成单位。

在生活中，我们随处可见点形态的各类事物。点是我们常见的视觉形态，如花丛中的花、表盘上的数字、键盘上的字母、夜空中的星星等，如图2-11～图2-14所示。

在自然界中，点有可能是一种细小的痕迹或物体，如绿叶上的小虫、车窗上的雨滴、绿树上的果实等，如图2-15～图2-17所示。

在设计领域中，点是一个重要的视觉元素，它被大量地应用在各类艺术设计作品中，如图2-18和图2-19所示。

2．点的分类

（1）按照成因分类。因人们不同的视觉感受而形成了实点和虚点。一般情况下，实点和虚点正如"虚""实"的字面含义，是指点的视觉密度印象。通常说实点清晰，虚点不清晰。但事实上，这是一个相对概念。实点是具体的点，虚点常指构成编排有意或无意形成的间隙，由于较小而形成了点的状态，如图2-20所示。

◆ 图 2-11 生活中的点——花

◆ 图 2-12 生活中的点——手表

◆ 图 2-13 生活中的点——键盘上的字母

◆ 图 2-14 生活中的点——星空

◆ 图 2-15 生活中的点——瓢虫

◆ 图 2-16 生活中的点——雨滴

图 2-17 生活中的点——果实

图 2-18 吴冠中作品 1

图 2-19 《乡音》（吴冠中）

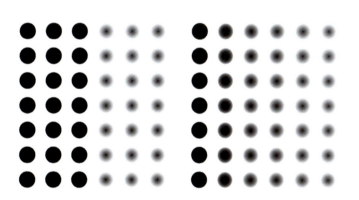
图 2-20 点的虚实变化（学生设计作品）

点在艺术创作中的艺术表现形式按照成因来划分，可分为实点和虚点。在点的创作中，点的绘制可借助各类制图软件来实现，如使用 Illustrator 软件进行绘制，因该软件主要绘制矢量图，默认绘制的点为实点；Photoshop 是广大设计师经常使用的制图软件，该软件可根据不同的制图工具实现实点或虚点的绘制。如果使用传统手绘的方法来绘制实点和虚点，那么实点就是边界清晰的点；虚点可运用滴墨、晕染、扩散等方法绘制，虚点为边界扩散的点。实点和虚点的形成也可以通过空间缝隙、距离远近、布局安排等手段形成。

（2）按照形态分类。点按照事物的形态分类，可分为几何点和非几何点。几何点具有规范性和强烈的几何特征，边界清晰，形态完整；非几何点形态自然，造型灵活，如图 2-21 和图 2-22 所示。

3．点的变化

（1）点的情感变化。点的情感变化是指人们看到点的形态时产生的视觉感受和心理反应。点以各种各样的造型形态出现在我们视线中，它的大小、形状、数量以及位置的不同都会产生不同的视觉效果。点具有情感特征的例子在生活中很常见，如点置于中央，会让人产生相对安定、集中的感觉；若点明显偏离中心，则会让人感觉不安定；诸多点呈现水平状态且上下自由排列展开，有旋律感、跳动感，会令人感觉活泼愉快；单独存在于空间中的点则有静止、独立之感；微小的圆点聚集形成的面，有细腻、丰富之感；有秩序地将点进行排列，有整齐肃穆之

感；点的形态清晰又具有较强的规则性，会有有力、明确的重量感；边际模糊的点则有缥渺、轻盈之感等。如图 2-23～图 2-25 所示为点所体现的情感变化。

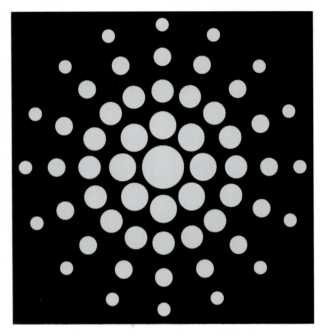

◆ 图 2-21　几何点（学生设计作品）

◆ 图 2-22　非几何点（学生设计作品）

◆ 图 2-23　点的规律（学生设计作品）

◆ 图 2-24　第 22 届白金创意国际大赛获奖作品《青岛啤酒》（郭童）

图 2-25　第 22 届白金创意国际大赛获奖作品（丁梓岚、洪烁彤、张创权）

（2）点的视觉变化。在大多数人心中，点的形态多为圆形，但事实上点的形态是宽泛的，它可以是缩小的任意形态，只要在空间面积中足够小，它就可以成为空间中的点。点在视觉表达中的形式多样，如大小、虚实、黑白、浓淡、颜色、单聚、几何与非几何、光滑与粗糙等，如图 2-26 和图 2-27 所示。

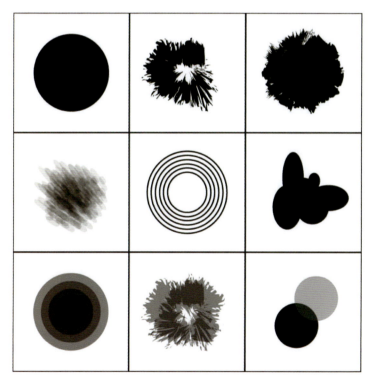

图 2-26　点的视觉变化（学生设计作品）

图 2-27　公益海报《迷失》（叶萍萍、陈剑炜、周轶慧）

点的大小变化在视觉表达中是非常常见的，在同一环境、同一空间中，点的相对面积越小，点的形态特点就会越强烈；相反，点的面积越大，点的感觉越弱。当点扩大到一定程度时，就会形成面，如图 2-28 ~ 图 2-30 所示。

图 2-28 公益海报《节约粮食》（张思文）

图 2-29 中央美术学院设计学院 2020 届研究生毕业作品《设计与生成》（赵发迪）

图 2-30 公益海报《生物年轮》（贾雨婷）

点的强弱变化与它的面积有一定的关系，面积越大，点的强度就越强。此外，点的强弱变化也可以通过它的虚实变化来实现，如图 2-31 和图 2-32 所示。

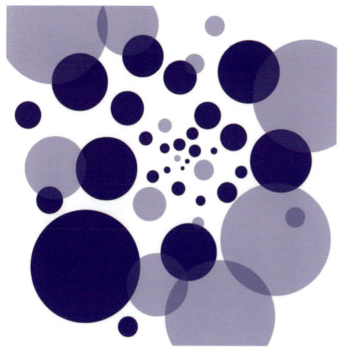

图 2-31 点的虚实变化（学生设计作品）

图 2-32 靳埭强设计作品

（3）点的数量变化。不同数量的点，同样能给人们带来不同的视觉感受。当画面中有且只有一个点时，它必然成为唯一的视觉焦点和中心；当画面中有两个点时，它们会彼此吸引，彼此呼应；当画面中有三个点时，如果它们排成一列，视觉上会有线的感觉，而当它们位置不同时，则会形成三角形。如果画面中出现多个不规则排列的点，则会有活泼自由之感；如果画面中的多个点有秩序地排列，则会有均匀、稳定的感觉，甚至还会产生面的感觉，如图 2-33 和图 2-34 所示。

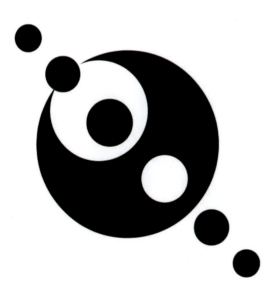

图 2-33 点的秩序（学生设计作品）

图 2-34 《播》（吴冠中）

（4）点的位置和排列变化。点可以依靠环境特点确认其位置和特征。点的形态可以是任意形态，但以圆形表示的居多，点通过大小、位置的变化以及不同的排列组合，形成具有方向、扩展、散落等的视觉表现形态，如图 2-35～图 2-37 所示。

图 2-35 点的排序变化（学生设计作品）

图 2-36 2020 年靳埭强设计奖中的金奖作品（陈嘉豪）

图 2-37 国际平面设计奖 2021 年获奖作品

4．点的构成

点在视觉设计中起到了至关重要的作用。在艺术作品创作中，点通常通过合叠、透叠及各种形式的排列组合存在，我们将这些点的创作形式称为点的构成。点与点的构成一般可分为点的连接构成、点的不连接构成、点的规则构成和点的自由构成等。

（1）点的连接构成。点的连接构成是指两个或两个以上的点并置或重合形成的视觉效果,大致分为合叠、盖叠、透叠三种形式,三种不同形式的运用会产生不同的视觉效果。采用合叠形式时,点的构成产生的视觉结果是平面的。在合叠中,由于点的排列组合位置的不同,有时会呈现出线的视觉形态,有时会呈现出面的视觉形态。盖叠能表现出层次感。在点的盖叠运用中,若有明暗变化,画面层次感会更加丰富。透叠会产生透明的视觉效果,同样是较为常见的视觉表现形式。如图2-38所示为点的连接构成。

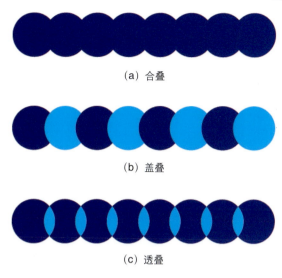

🕂 图2-38　点的连接构成

（2）点的不连接构成。点的不连接构成是指两个或者两个以上的点有计划或有秩序地进行排列和组合而成的构成形式。如2-39图书中的文字,由于字距和行距的规范,以单个字为点元素而形成了行和列,即为线;从书的整体出发看整页书,由点形成的行和列进而组成了面,这就形成了点的线化和面化。

此外,点的不同变化也会使画面形成不同的视觉感受,如点的大小变化和形态变化,可使得画面层次更为丰富,从而提升画面的空间感等;在点秩序排列的情况下,点的逐渐变大或变小可形成调子、虚面、立体感等视觉效果,如图2-40所示。

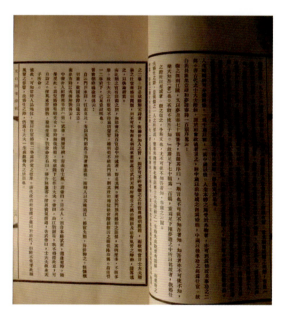

🕂 图2-39　《元白诗笺证稿》

🕂 图2-40　点的秩序排列

（3）点的规则构成。点有秩序、有计划地排列组合,我们将这种点的构成称为规则构成。这种形式的点的构成有着严谨的"秩序感"和"形式美"。

① 点的等间隔构成。等间隔构成又叫等距构成,是指每个点之间的间隔距离相等的构成形式。这是点的一种基本构成形式,所产生的是一种有规律的秩序美感。但在使用中应注意层次和变化,避免造成呆板的视觉印象。

② 点的不等距构成。点的不等距构成相对于等距构成,其形式更为活跃。点的不等距（数列排列和非数列排列）在秩序的均等间隔构成中施以适当的变化,就会形成新的感觉。这不同于前者等间隔的排列方式,而是有

计划地按等级数差或等比数差或者其他数学级数排列,使之产生点在按规律移动的感觉。

(4) 点的自由构成。点的规则构成具有无尽的变化固然有魅力,但不能取代非规则变化的视觉效果,即自由构成。点的自由构成不依据有秩序的计划编排,可连接或不连接,较依靠视觉的判断和重心、动向等感觉。

四、线元素

1. 线的概念

线是点移动的轨迹,具有位置及长度,没有宽度和厚度,但有粗细的变化。此外,线可以是面的边界,是面和面的交界线。在造型学上,线是指具有长度的"一次元空间",也可称为"一度空间"。在日常生活中,线的形态是非常常见的,如蛛网、枝条等,如图2-41和图2-42所示。

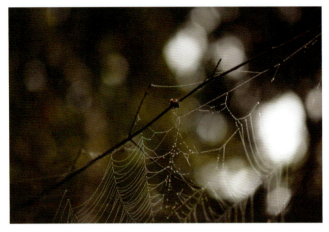

图2-41 生活中的线——蛛网

图2-42 生活中的线——树枝

长度是线的主要特征,线的粗细变化是一个相对概念,只要将线的粗细限定在一定的范围内,在相对情况下或在同一空间内,线的主要特征仍旧清晰明确,我们皆可将它看作是线。当线作为视觉元素进行艺术造型时,其形态特征要有长度这一基本属性,其粗细、弧度、角度等的变化会带来不同的视觉感受。

2. 线的分类

(1) 按照成因来分类。线按照成因可分为实线和虚线。与点一样,线同样按虚、实划分,实线有具体的视觉形态,清晰明确。虚线是一种相对的概念,指在一定空间范围内,相较于实线而言,虚线呈现虚化或后退的视觉感觉。虚线的表现方式多种多样,如等距离断开的线、虚化的线、模糊的线等。如图2-43~图2-46所示为实线和虚线的构成效果。

(2) 按照形态分类。线按照形态可分为直线和曲线。直线简洁直接,有一种正直的力量感。直线的概念并不陌生,无论在生活还是学习中,我们都能非常清晰地辨认其形态特征,如图2-47和图2-48所示。

曲线是指带有弧度和弯曲程度的线。曲线柔美,有优美之感。曲线大致可分为开放弧线和封闭弧线。抛物线、任意弧线、旋转线等都是开放弧线;圆类、成形类等相对封闭的曲线就是封闭弧线,如图2-49和图2-50所示。

图2-43 实线(学生设计作品)

🔹 图2-44　2019年靳埭强设计奖中的学生组铜奖作品《练习本的实验游戏》（黄嘉琳）

🔹 图2-45　虚化的线（学生设计作品）　　🔹 图2-46　《1999中国国际艺术设计博览会主题海报》（韩家英）

图 2-47　直线（学生设计作品）

图 2-48　《天涯》杂志 2024 年第 1 期杂志封面及衍生的文创笔记本（韩家英）

图 2-49　开放弧线和封闭弧线（学生设计作品）

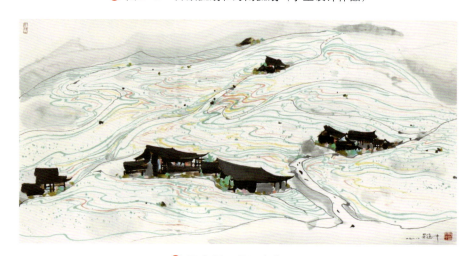

图 2-50　吴冠中作品 2

（3）按性质分类。线按照性质可分为几何线和非几何线。有明显几何特征的线称为几何线；而未呈现几何特征的线称为非几何线，如图 2-51～图 2-54 所示。

图 2-51　几何线（学生设计作品）

图 2-52　《上海的韵律》（刘华智）

图 2-53　非几何线（学生设计作品）

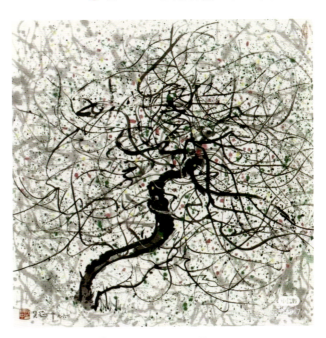

图 2-54　吴冠中作品 3

3．线的构成

线的构成是较为常见的平面构成形式，同时也较为广泛地应用在我们的艺术创作和生产生活中，如图 2-55 和图 2-56 所示。

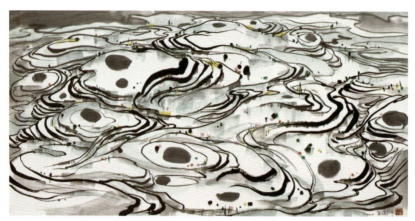
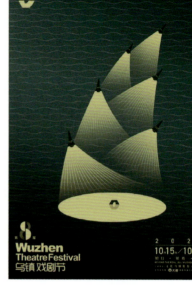

图 2-55　吴冠中作品 4　　　　　　　　　　　　　图 2-56　乌镇戏剧节宣传海报（黄海）

（1）线的连接构成和不连接构成。线的连接构成是指在线的连接过程中明确造型特征，并通过线的粗细、浓淡、疏密、弧度、渐变等变化丰富其视觉变化的构成，如图 2-57 和图 2-58 所示。

图 2-57　线的连接构成（学生设计作品）　　　　　图 2-58　吴冠中作品 5

不连接的线是指线因断开而形成的线段。不连接构成是由这些线段经过排列、集合而形成的构成形式，如图 2-59 和图 2-60 所示。

（2）线的规则构成和自由构成。线的面化和集合的图形化是线的构成在设计应用中较为常见的视觉表现形态，我们将这些线构成最终的表现形态大致归纳为线的规则构成和自由构成。

线的规则构成是线有秩序、有规则的构成形式，涵盖了线的等间距排列和线的不等间距排列，如图 2-61 和图 2-62 所示。

图 2-59　线的不连接构成（学生设计作品）

图 2-60　标志设计（陈幼坚）

图 2-61　规律性构成（学生设计作品）

图 2-62　标志设计作品《岸》（陈幼坚）

线的自由构成是线不受约束和秩序规则限制的构成形式，如图 2-63 和图 2-64 所示。

图 2-63　自由构成（学生设计作品）

图 2-64　南京艺术学院美术馆的标志设计

五、面元素

1. 面的概念

面是线移动的轨迹,也可以是点密集后形成的图形结果,同时也是立体(三维)的局部(二维)构造,也可称为剖面。

在平面构成中,面是除了点、线之外的造型要素。面是有边界的形状,在平面构成中,面具有长度和宽度,但不具有厚度,在日常生活中我们常见的面有池塘中的荷叶、桌面上的鼠标垫和布料等,如图2-65和图2-66所示。

图 2-65　生活中的面——荷叶

图 2-66　生活中的面——鼠标垫

2. 面的分类与视觉感受

面大致可分为几何面和非几何面。几何面包括直线和曲线封闭而形成的图形。面相对于点和线有较强烈的体量感,具有安全、可靠、稳定的特征。按照面的形态特征,面大致可分为直线形的面、曲线形的面、自由形的面、实面和虚面。

不同类型的面带来了不同的视觉感受,如直线形的面具有直接、稳定的视觉效果;曲线形的面具有柔和、圆润的视觉效果;自由形的面具有活跃、自由的视觉效果;实面边界清晰,具有明确、稳定的视觉效果;虚面边界模糊,具有玄幻、神秘的视觉效果。如图2-67～图2-71所示为不同类型的面。

图 2-67　直线形窗户

图 2-68　曲线形玉石

图 2-69 自由形的云

图 2-70 实面的建筑

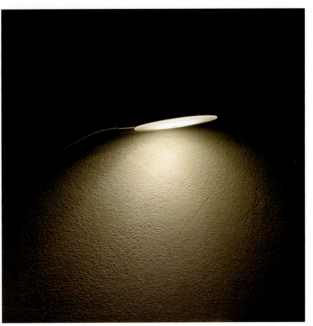

图 2-71 光形成的虚面

3．面的构成

（1）面的分割构成。点的扩大伸展可以形成面，线的闭合可以形成面，直线平行移动可以形成方形面，直线的旋转移动可以形成旋转面，不规则的直线或曲线可以形成不规则的面……面可以被分割为多个造型单位。面既可以被规则地分割，也可以被非规则地分割。运用面进行分割、组合、排列的构成形式即为面的分割构成，大致可分为面的规则分割构成和自由分割构成，如图 2-72 ～图 2-75 所示。

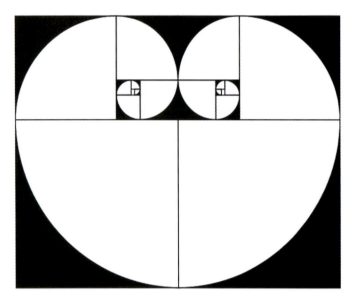

图 2-72 面的规则分割（学生设计作品）

图 2-73 2019年靳埭强设计奖中的铜奖作品《四季》（邢嘉琪）

图 2-74 面的自由分割（学生设计作品）

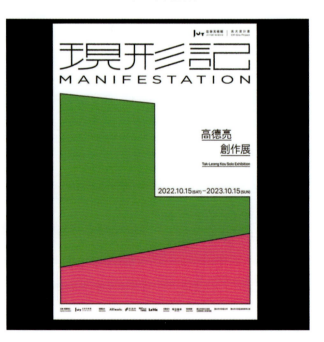

图 2-75 高德亮创作展宣传海报（宋政杰）

（2）面的组合构成。面可以通过面和面之间的组合关系形成构成，如叠加、重构、渗透等方式。通过不同面的相互组合，可形成各类形态各异的构成结果，如图 2-76～图 2-78 所示。

第二章 平面构成

图 2-76 《谈龙集》（钱君匋）

图 2-77 《Fusion 融》2（浙江中天文化张徐伟）

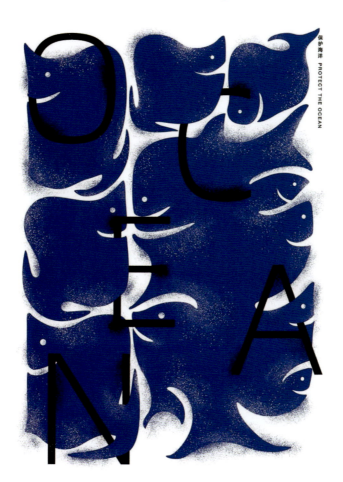

图 2-78 公益海报《保护海洋》（李家鑫）

41

第二节　平面构成的基本形式

点、线、面是构成的基本造型要素，在构成应用中我们除了要了解它们以单一形态特征出现的构成形式，还需要了解它们之间的排列组合关系，以及它们的构造法则。本节将重点讲解重复构成、渐变构成、对比构成、特异构成、空间构成、密集构成、正负构成和联想构成。

一、重复构成

（1）重复构成的概念和特点。重复构成是指在同一空间中，相同的构成元素出现频率较高，并在视觉上形成了重复效果的构成形式，我们就将其称为重复构成。重复构成具有强烈的秩序感，以及整齐划一的视觉美感。

视觉元素在构造中的大量重复，强化了人们对于该元素的视觉印象。这种情况在我们日常生活中也随处可见，如超市货架上陈列的商品，同一楼盘的楼房，蜜蜂建筑的六边形的蜂巢等，如图2-79和图2-80所示。

图 2-79　生活中的重复构成——商品

图 2-80　生活中的重复构成——蜂巢

（2）重复构成的形式。在同一画面或者空间中，同一基本造型要素重复出现所组成的构成形式即为基本形的重复构成，如图2-81和图2-82所示。

此外，在基本造型要素相同的情况下进行的大小、色彩、肌理、方向上的重复变化都是重复构成的视觉表现形态，我们可以将其称为大小的重复构成、色彩的重复构成、肌理的重复构成和方向的重复构成，如图2-83所示。

二、渐变构成

（1）渐变构成的概念和特点。渐变构成是指基本造型要素进行渐进变化的构成形式，我们将这种变化称为渐变构成，如图2-84所示。

渐变构成在视觉表现上有较为明显的规律性和节奏感，能给人们带来自然而然的变化规律。有些渐变构成能给人们带来渐强和减弱的变化，或强烈的透视感和空间感。渐变构成在我们的生活中也并不陌生，如月缺到月圆的变化，以及白天到黑天光线的变化，如图2-85所示。

◆ 图 2-81　2021 年靳埭强设计奖中的学生组铜奖作品《纹样再造》（王慕蓝）

◆ 图 2-82　2020 年文化自信——中国纹样创意行海报作品《梦涌》（张峻）

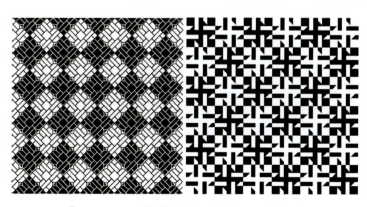

◆ 图 2-83　重复构成的规律（学生设计作品）　　　　◆ 图 2-84　标志设计作品《上海图书馆》（陈幼坚）

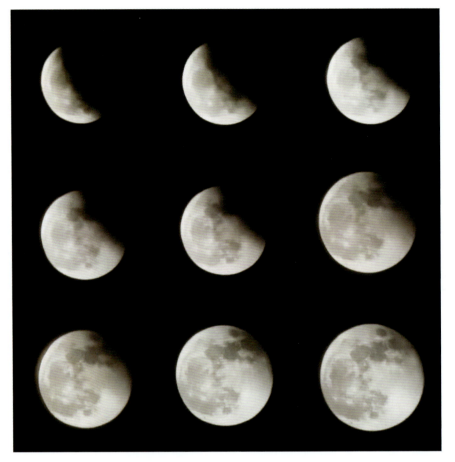

🔴 图 2-85　生活中的渐变构成——月亮

（2）渐变构成的形式。形状的渐变构成是较为典型和常见的渐变构成形式，是指由一个基本造型形态逐渐过渡成为另外一个造型形态的过程，如图 2-86 所示。

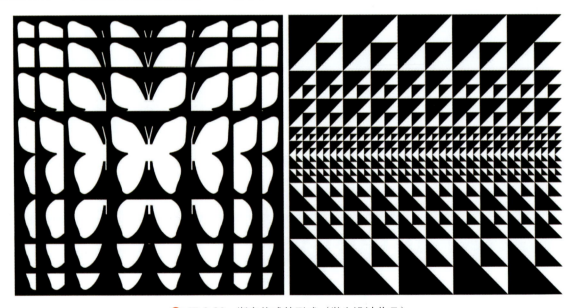

🔴 图 2-86　渐变构成的形式（学生设计作品）

此外，渐变构成同重复构成相似，可按照方向、位置、大小、色彩的不同形成不同的渐变视觉表现形态，因此将其称为方向的渐变构成、位置的渐变构成、大小的渐变构成、色彩的渐变构成，如图 2-87 所示。

图 2-87 渐变构成的视觉效果（学生设计作品）

三、对比构成

（1）对比构成的概念和特点。对比构成与其他构成有着本质的不同，它没有固定的形式，可以是构成基本要素的形状、位置、大小、方向、色彩、聚散、虚实、空间、肌理等各个方面的对比，但必须是在同一空间内且为同类或关联事物。总而言之，在视觉上须和谐并且对比鲜明，我们即可称之为对比构成。

在我们日常生活中，对比的概念也并不陌生，如同种类辣椒的红、绿对比，人多人少的对比，围棋棋盘上黑白棋子的对比等，如图 2-88 所示。

（2）对比构成的形式。对比构成大致可分为形状的对比构成、大小的对比构成、位置的对比构成、方向的对比构成、色彩的对比构成、聚散的对比构成、空间的对比构成、虚实的对比构成、肌理的对比构成。

形状的对比构成是指由于基本造型要素的形状不同所产生的对比；大小的对比构成是指由于基本造型要素大小不同所产生的对比；位置的对比构成是指由于基本造型要素的位置不同所产生的对比，如上下、左右；方向的对比构成是指由于基本造型要素方向相似或者相反所产生的对比；色彩的对比构成是指由于基本造型要素色彩的纯度、明度、色相不同所产生的对比；聚散的对比构成是由于基本造型要素排列的疏密关系所产生的对比；空间的对比构成是指由于两个或者两个以上的基本造型要素所形成的叠压、前后、远近等空间错位关系而形成的对比；虚实的对比构成是由于基本造型要素的视觉体量关系呈现虚化和清晰的视觉效果所产生的构成形态的对比；肌理的对比构成是由于基本造型要素表面不同的肌理变化所产生的对比，如光滑和粗糙。如图 2-89 和图 2-90 所示为对比构成的各种形式。

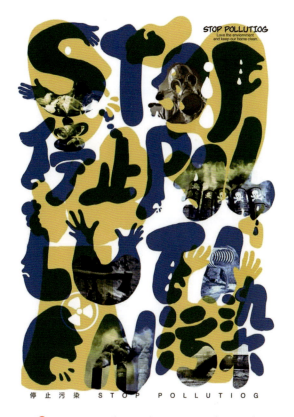

图 2-88 《停止污染低碳生活》（赵浩宇）

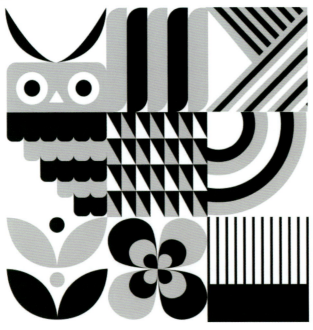
图 2-89 对比构成的形式（学生设计作品）

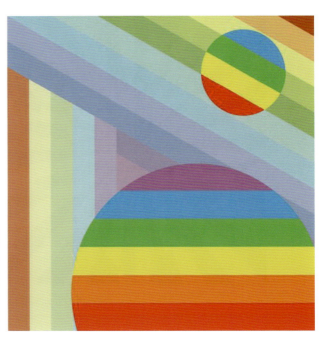
图 2-90 明度的对比（学生设计作品）

四、特异构成

（1）特异构成的概念和特点。特异构成是指在同质的基本造型要素中存在的少量异质因素。简单地说，就是在若干同样的基本造型要素中，因少部分基本造型要素产生了色彩、形状、大小、肌理、方向等造型变化而形成的视觉效果，如图 2-91 所示。

总而言之，特异构成可以产生视觉上的聚焦效果，从而使画面主题鲜明、生动有趣。在我们日常生活中，特异的视觉效果也较为常见，如黑色棋子中混入了白色棋子，绿色蔬菜中混入了其他颜色的水果等，如图 2-92 所示。

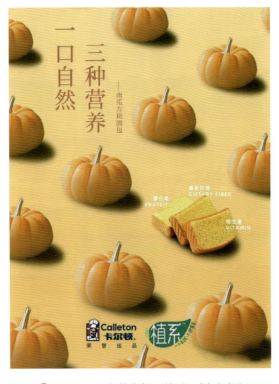
图 2-91 宣传海报《植系》（卡尔顿）

图 2-92 生活中的特异构成

（2）特异构成的形式。特异构成大致可分为形状的特异构成、大小的特异构成、色彩的特异构成、方向的特异构成、肌理的特异构成、明度的特异构成，如图 2-93 所示。

图 2-93 特异构成的特点（学生设计作品）

形状的特异构成是指在若干同样的基本造型要素中，出现小部分区别于其他造型要素的形状，聚焦了画面上的视觉中心，如图 2-94 所示；大小的特异构成是指在相同大小的基本造型要素中出现了小部分大小不同的基本造型要素的构成形式，在大小的特异构成创作中要注意视觉的美感，基本造型要素的大小特异要适中；色彩的特异构成是指在大部分基本造型要素保持同一颜色的情况下，小部分基本造型要素在色彩的色相、明度、纯度上发生改变的构成形式；方向的特异构成是指在多数基本造型要素方向一致的情况下，小部分的基本造型要素改变了方向的构成形式；肌理的特异构成是指在大多数基本造型要素肌理一致的情况下，小部分的基本造型要素的肌理特征发生了变化的构成形式；明度的特异构成是在色彩的特异构成中提炼出来的一种构成形式，其构成是指大部分的基本造型要素保持了一样的明亮程度，小部分的基本造型要素改变其明暗变化的构成形式。

图 2-94 特异构成的形式（学生设计作品）

五、空间构成

（1）空间构成的概念和特点。空间构成是在二维空间中的学习和探讨，是用二维平面上的视觉造型要素构建出具有透视特征和长度、宽度、深度的视觉表现形态。

在我们的艺术创作和生活中，空间往往给人们带来有深度的感觉，但这种空间并非真正的空间，而是视觉上的空间，正因为有这样的特性，空间构成在学习中就造成了一定的误区。首先，空间构成能够在只有长、宽的二维空间中营造出有厚度和深度的三维视觉效果；其次，空间构成是利用视错觉的效果而营造出的视觉假象，其本质仍是平面的；最后，空间构成所营造出的空间感和立体感是相辅相成、相互依存的，如图 2-95 和图 2-96 所示。

（2）空间构成的形式。基本造型元素的大小、色彩、肌理、重叠度、弯曲度、阴影以及矛盾空间的不同或变化，都是产生空间构成的方式和手段。

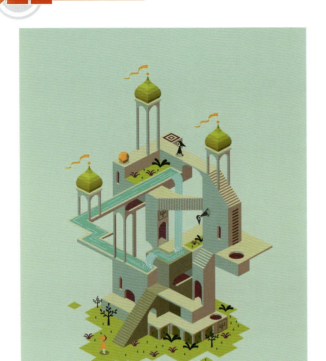

图 2-95 《纪念碑谷》游戏界面 1

图 2-96 《纪念碑谷》游戏界面 2

大小变化所产生的空间构成是利用透视原理中的"近大远小"来营造空间感,即在平面上基本造型要素越大则显得越近,反之,基本造型要素越小则显得越远;色彩不同所产生的空间构成是利用基本造型要素的色彩明度、纯度、色相的变化来营造空间效果;肌理不同所产生的空间构成是因基本造型要素表面纹理粗糙或者光滑等原因所产生的前、后空间变化的视觉效果;重叠空间构成是指基本造型要素之间发生重叠、遮挡等关系时,会有前后的空间感;弯曲空间构成是指基本造型要素通过弯曲自身的形体变化所产生的视觉空间变化;阴影空间构成是指基本造型要素添加阴影后所产生的立体效果,从而产生空间秩序感;矛盾空间构成是实现了世界中不可能存在的空间关系,是人为营造出来的,这种空间构成形式因其造型新奇,因而更容易引起人们的关注,如图2-97所示。

图 2-97 空间构成的形式(学生设计作品)

六、密集构成

（1）密集构成的概念和特点。密集构成一般是由相同的基本造型要素向一个点、一条线或向另外一个基本造型要素集中的构成形式，也可以是由一个空间发散所形成的视觉效果。

组成密集构成所需要的基本造型要素相对较小且数目较多，才能形成明显的密集效果，如图 2-98 和图 2-99 所示。

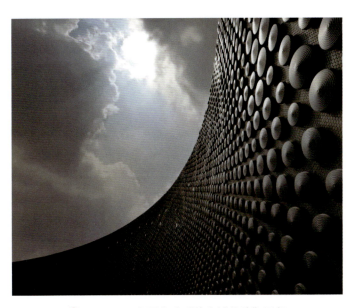
图 2-98 中国台北"故宫博物院"局部

图 2-99 《加速行为论》（厦门大学学生设计作品）

（2）密集构成的形式。密集构成的形式主要有点的密集构成、线的密集构成、面的密集构成和自由密集构成。

点的密集构成是指基本造型要素在分布上向一个点聚拢靠近，越接近这个点则视觉效果上越密集，越远离则视觉效果上越稀疏；线的密集构成是指基本造型要素在分布上向线聚拢靠近的过程，与点的密集构成一致的是，越接近这条线则显得越紧凑密集，越远离则显得越稀疏；面的密集构成是指基本造型要素密集分布并在总体上呈现为具体的事物形态，能够让人清晰看出新的图形特征；自由密集构成是指基本造型要素的组织没有点或线的密集约束，造型要素自由散布且没有规律，如图 2-100 所示。

七、正负构成

（1）正负构成的概念和特点。1915 年，丹麦心理学家鲁宾·埃德加（Rubin Edgar，1886—1951）通过著名的《鲁宾杯》作品发现了图与底关系的转变，《鲁宾杯》也成为说明图与底关系的经典案例。当人们看到"鲁宾杯"并将视线停留在杯子上的时候，杯子（白色）部分就是正形，也就是我们所说的"图"；人脸（黑色）部分就成了负形，即为"底"。反之，当我们看到两个人脸（黑色）部分时，黑色部分成了正形，杯子（白色）部分就成了负形。现今平面设计中的正负形概念正是由此发展而来，如图 2-101 所示。

图 2-100　密集构成的设计规律（学生设计作品）

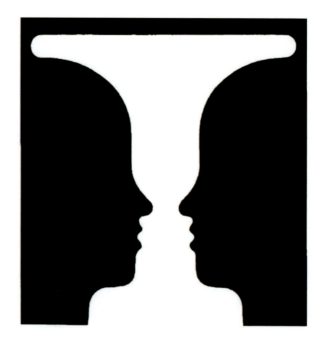
图 2-101　构成设计作品《鲁宾杯》（鲁宾·埃德加）

在二维空间中，正形和负形是彼此界定、互相依存的，它们之间可以互相转化。正负构成在设计应用中呈现出了很多经典的设计作品，因为正、负形的特殊表现形式，正负构成的设计作品在推广中带来了令人惊喜的视觉效果，如图 2-102 所示。

图 2-102　国家大剧院标志设计

（2）正负构成的形式。在平面构成中，正形与负形是相互支撑且相辅相成的，这种构成的原理同样也是有效利用了视觉偶然性的设计原理。正形和负形之间共用的边界线是正负构成成立的关键，如果没有这条线，那么正形和负形就都不存在了。综上所述，正负构成成立的关键就是要设计好它们的共用边界线，如图 2-103 所示。

八、联想构成

（1）联想构成的概念和特点。这里的联想可以理解为想象，是指由某个人或某件事想到另外相关的人或事，可以引申为由某一个概念而引起其他相关概念的联想。联想构成是指以事物本来特征为基础，利用人们对该事物的印象引发的情感表达，并将这种情感通过关联的基本造型要素表现出来。

联想构成是一种有趣的创意表达形式,优秀的联想构成作品可以达到让人印象深刻的视觉效果,如图 2-104 所示。

（2）联想构成的形式。联想构成可以通过概念转换、虚拟空间、图形传意念、质感替换等手段进行创作和表现,如图 2-105 所示。

图 2-103　中国香港当代设计大赛获奖作品

图 2-104　黄海电影宣传海报《影》

图 2-105　联想构成形式（学生设计作品）

第三节　平面构成与骨格

一、骨格的概念和作用

骨格指的是构成的骨架和格式，是组织和安排基本造型要素在画面中结构位置的框架。骨格可以帮助我们有效地组织和编排构成的总体形象，将整体画面进行分割式构图，从而形成构成单元的排列方法，它决定了基本造型要素在设计中彼此之间的关系，包括它们的大小、方向、形状和位置等的变化。骨格在平面构成中形成了一定的组织规律。一般来说，骨格与基本造型要素一起构成画面。此外，骨格可以植入到平面构成的基本形式中，通过联动进行设计输出和创作，这在重复构成和渐变构成中较为常见，如图 2-106 所示。

二、骨格的分类

1. 规律性骨格

规律性骨格的骨格线分布有着严谨的数列方式，如等比数列、等差数列、黄金比例、调和数列等。在平面构成的形式上，规律性骨骼可以按照基本造型要素在骨格线里的安排来组织画面关系。如重复骨格、渐变骨格、近似骨格、发射骨格等在视觉表现上有强烈的秩序美，如图 2-107～图 2-111 所示。

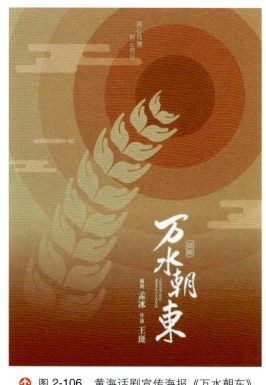

图 2-106　黄海话剧宣传海报《万水朝东》

图 2-107　规律性骨格设计作品——展览宣传海报（宋政杰）

图 2-108　规律性骨格设计作品——《人世间》海报设计

图 2-109　规律性骨格设计（学生设计作品）

图 2-110　规律性骨格设计作品——《烩面之都》（杨建康）

图 2-111　规律性骨格设计作品——《悦木》品牌海报设计（李永铨）

2．非规律性骨格

　　非规律性骨格的形式较为自由，是一种规律性不强或者没有任何规律可循的构成形式，具有极大的随意性，如特异骨格、密集骨格、对比骨格等，如图 2-112～图 2-117 所示。

构成基础

☩ 图 2-112　规律性骨格设计宣传海报——《2023 清华大学美术学院本科生毕业作品展》

☩ 图 2-113　非规律性骨格设计宣传海报——《2023 届湖北美术学院硕士研究生毕业作品展》

☩ 图 2-114　非规律性骨格设计作品——展览宣传海报（宋政杰）

🔸 图 2-115　非规律性骨格设计（学生设计作品）

🔸 图 2-116　非规律性骨格设计作品——海报设计（毕学锋）

🔸 图 2-117　非规律性骨格设计作品——《圈外》（宋政杰）

第四节　平面构成项目应用案例

一、树·英文戏剧品牌设计

树·英文戏剧是一家儿童戏剧表演培训中心，该戏剧艺术中心坐落于辽宁省沈阳市青年大街嘉里中心，因其儿童戏剧教育培训机构的根本属性，就要求品牌设计要从儿童的感受出发，且要有开放、活跃的氛围感。

树·英文戏剧品牌标志设计在满足品牌根本属性的基础上，提炼了戏剧表演的要素，如表情、道具、眼睛、嘴等，但如何将多种要素放置在同一个简洁的标志内，是整个标志设计的难点。设计师整体上运用了面具的形态，巧妙运用构成法则，将面具进行了面的分割构成，这就为这些各种各样的戏剧表演要素提供了展示空间，不同要素的平面布局让标志整体呈现出了均衡的形式美感，同时也丰富了表演的不同神态。此外，明快的色彩、严谨的区域化布局都让儿童教育培训机构的概念更加明确，也让戏剧表演的概念精髓深入人心，如图 2-118 所示。

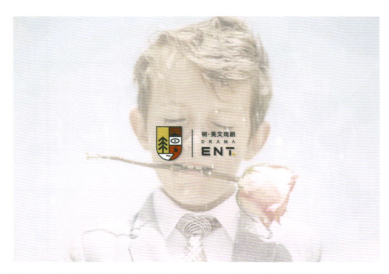

图 2-118　树·英文戏剧品牌标志设计（沈阳奔跑的龟文化传媒有限公司刻度设计工作室）

树·英文戏剧品牌除了主标志的设计，还进行了辅助图形类标志的设计，辅助图形类标志可以更好地对品牌进行解读。从功能性的角度出发，设计了"表演""剧本""帷幕"的相关标志，延续了线和面的处理方式，均衡式构图给人带来了稳定的视觉感受。此外，在品牌产品的标志设计上，同样遵循了构成中的点、线、面法则，增强了画面的形式美和秩序感，如图 2-119～图 2-124 所示。

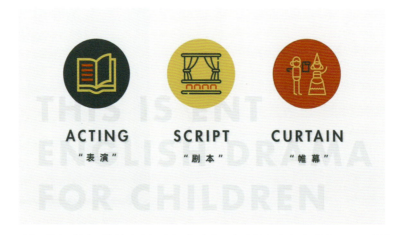

图 2-119　树·英文戏剧品牌辅助类标志设计（沈阳奔跑的龟文化传媒有限公司刻度设计工作室）

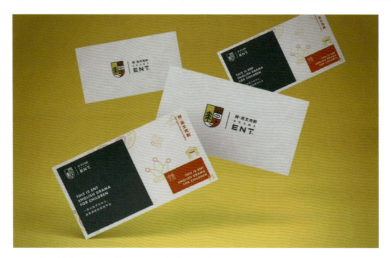

图 2-120　树·英文戏剧品牌名片设计（沈阳奔跑的龟文化传媒有限公司刻度设计工作室）

图 2-121 树·英文戏剧品牌卡片设计（沈阳奔跑的龟文化传媒有限公司刻度设计工作室）

图 2-122 树·英文戏剧品牌办公用品设计（沈阳奔跑的龟文化传媒有限公司刻度设计工作室）

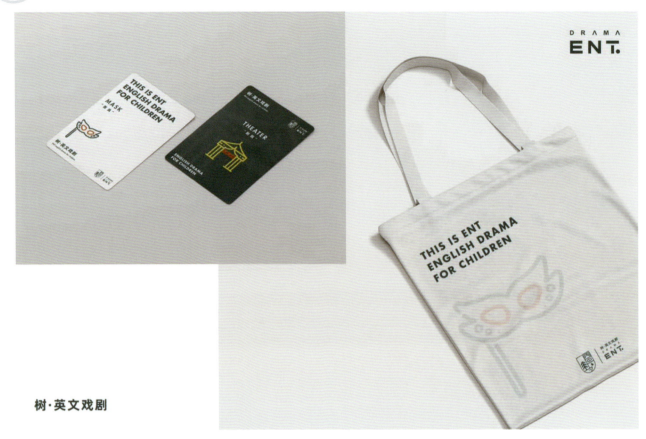

图 2-123　树·英文戏剧品牌手提袋设计（沈阳奔跑的龟文化传媒有限公司刻度设计工作室）

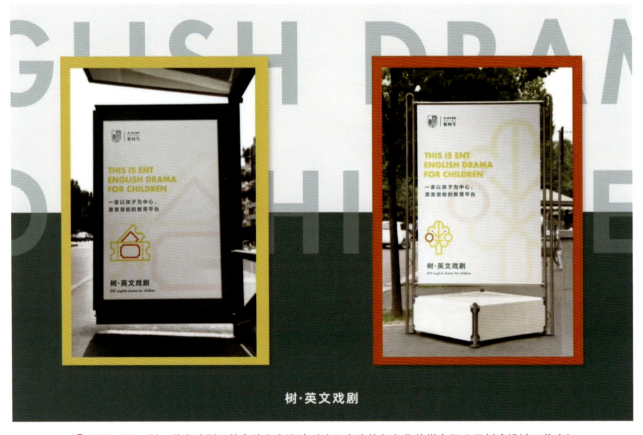

图 2-124　树·英文戏剧品牌户外广告设计（沈阳奔跑的龟文化传媒有限公司刻度设计工作室）

二、茶点意思品牌设计

茶点意思品牌设计在标志设计上综合体现了点、线、面的构成,画面中的点起到了画龙点睛的作用;画面中的线柔和了整体布局;画面中色彩跳跃的面与黑色块面形成了色彩和面积的对比,在增强画面趣味性的同时,也均衡了画面。此外,该品牌的系列设计更是将构成法则应用得淋漓尽致,我们随处都可以看到点、线、面的构成在视觉中的综合应用,如图 2-125~图 2-130 所示。

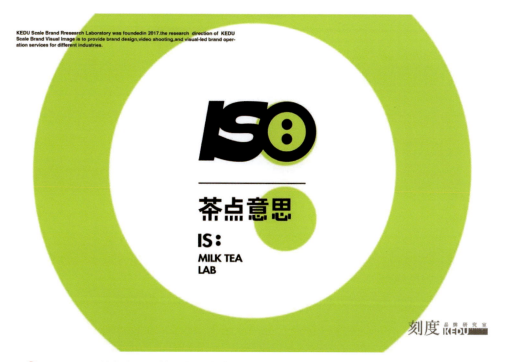

图 2-125　茶点意思品牌标志设计(沈阳奔跑的龟文化传媒有限公司刻度设计工作室)

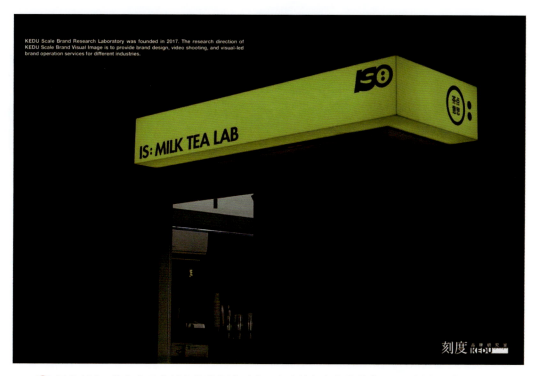

图 2-126　茶点意思店铺广告牌设计(沈阳奔跑的龟文化传媒有限公司刻度设计工作室)

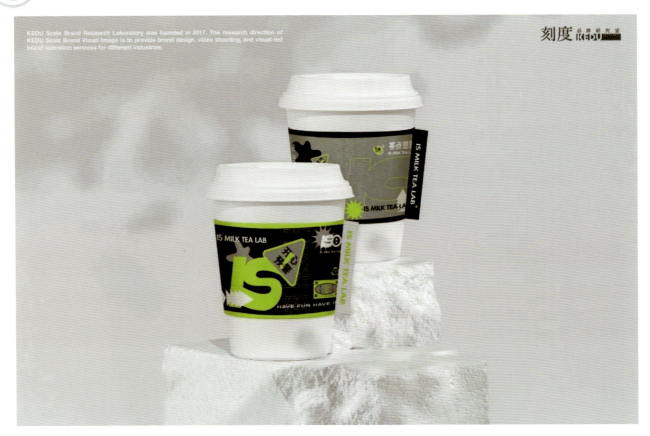

图 2-127 茶点意思品牌产品包装设计（沈阳奔跑的龟文化传媒有限公司刻度设计工作室）

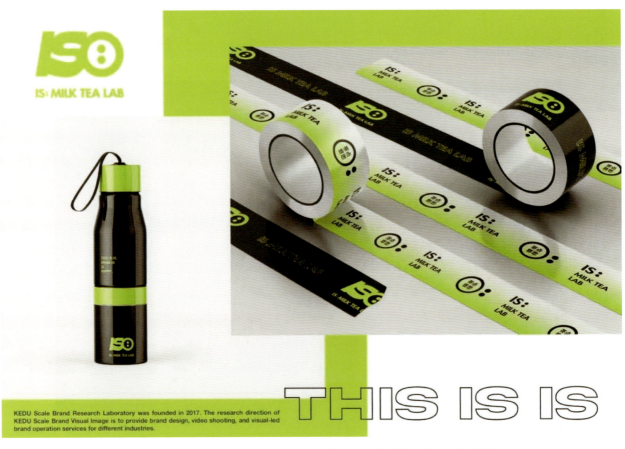

图 2-128 茶点意思品牌衍生品设计（沈阳奔跑的龟文化传媒有限公司刻度设计工作室）

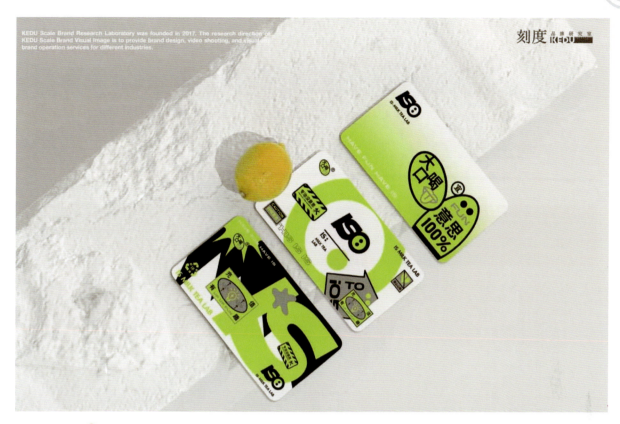

图 2-129　茶点意思品牌名片设计（沈阳奔跑的龟文化传媒有限公司刻度设计工作室）

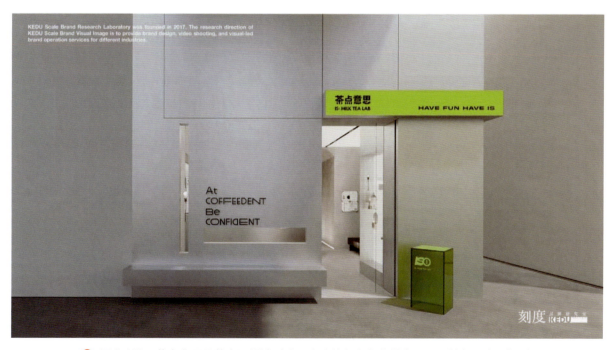

图 2-130　茶点意思品牌店面设计（沈阳奔跑的龟文化传媒有限公司刻度设计工作室）

三、每壹嘉粥铺品牌设计

每壹嘉粥铺品牌设计在标志设计上将点的构成用到了极致，点中体现了早餐时间、粥等元素，在体现粥店特性的同时，也将每壹嘉的概念深入人心。此外，点、线、面构成在视觉中的综合应用贯穿了整套品牌设计，如图 2-131 ～图 2-136 所示。

🔸 图 2-131　每壹嘉粥铺品牌标志设计（沈阳奔跑的龟文化传媒有限公司刻度设计工作室）

🔸 图 2-132　每壹嘉粥铺品牌辅助图形设计（沈阳奔跑的龟文化传媒有限公司刻度设计工作室）

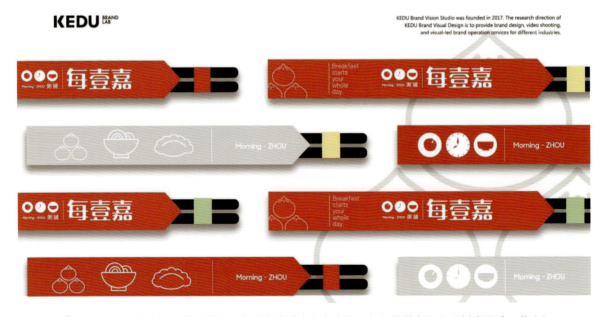

🔸 图 2-133　每壹嘉粥铺品牌产品包装设计（沈阳奔跑的龟文化传媒有限公司刻度设计工作室）

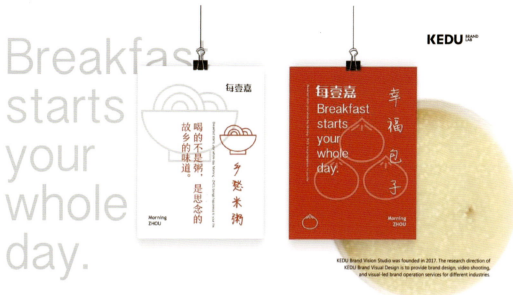

图 2-134　每壹嘉粥铺品牌招贴设计（沈阳奔跑的龟文化传媒有限公司刻度设计工作室）

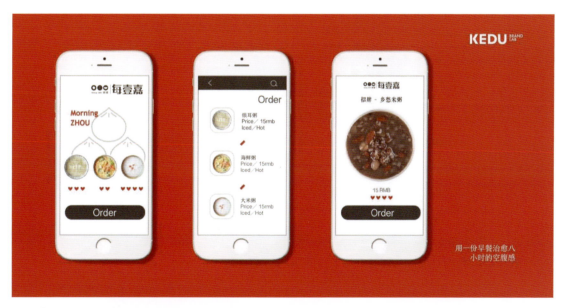

图 2-135　每壹嘉粥铺品牌 App 界面设计（沈阳奔跑的龟文化传媒有限公司刻度设计工作室）

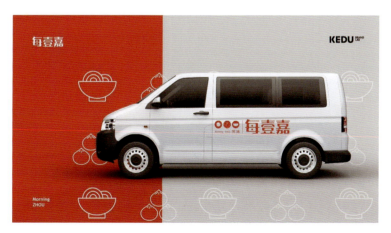

图 2-136　每壹嘉粥铺品牌形象设计（沈阳奔跑的龟文化传媒有限公司刻度设计工作室）

四、庆连口腔医院品牌设计

庆连口腔医院是一家一站式口腔医学诊疗中心,该品牌的标志设计运用了面的构成,画面中的面进行了一分为二的分割,使画面简洁、干净,同时分割后不均等的视觉表现形态也极大地增强了画面中的形式美感。此外,该品牌的系列设计更是在各个层面都体现了构成法则的综合应用,如图2-137～图2-140所示。

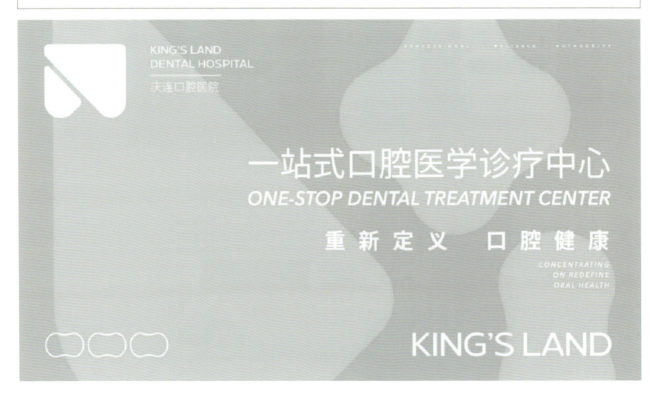

图2-137　庆连口腔医院品牌标志设计(沈阳奔跑的龟文化传媒有限公司刻度设计工作室)

⊕ 图 2-138　庆连口腔医院品牌名片设计（沈阳奔跑的龟文化传媒有限公司刻度设计工作室）

⊕ 图 2-139　庆连口腔医院品牌导视系统志设计（沈阳奔跑的龟文化传媒有限公司刻度设计工作室）

构成基础

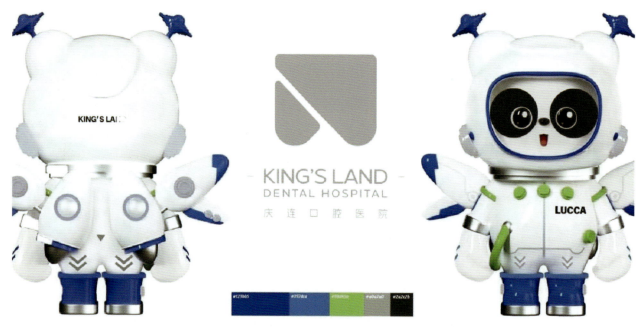

图 2-140 庆连口腔医院品牌吉祥物设计（沈阳奔跑的龟文化传媒有限公司刻度设计工作室）

五、雅格兰酒店品牌设计

雅格兰酒店是一家精品酒店，它有两家分店，地址分别为辽宁省沈阳市中心西塔商圈和青年大街商圈。雅格兰酒店的整体视觉形象围绕着蒲公英的视觉形态展开，在标志的设计上将蒲公英的形态进行了归纳和总结，提炼了蒲公英的形象特征，并运用了特异构成的构成方法，这就让蒲公英"随风而动"的事物特征淋漓尽致地表现了出来，赋予了静态画面动态表达的设计意向，如图 2-141～图 2-143 所示。

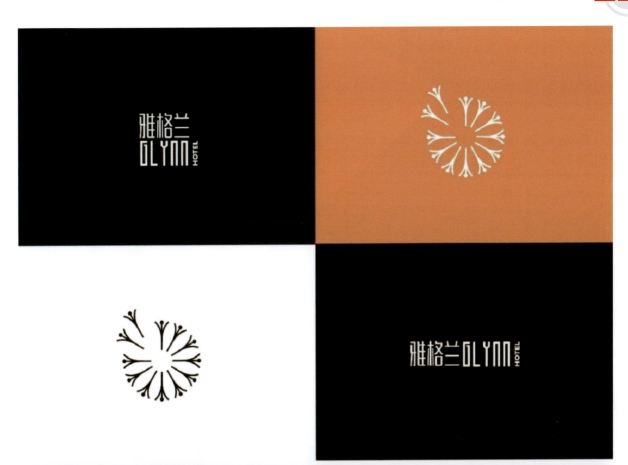
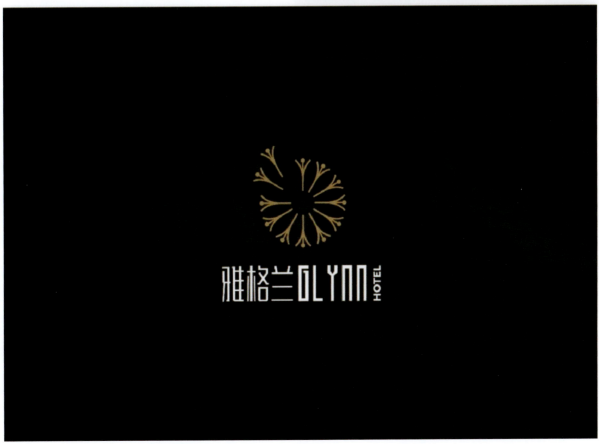

✝ 图 2-141　雅格兰酒店品牌标志设计（沈阳奔跑的龟文化传媒有限公司刻度设计工作室）

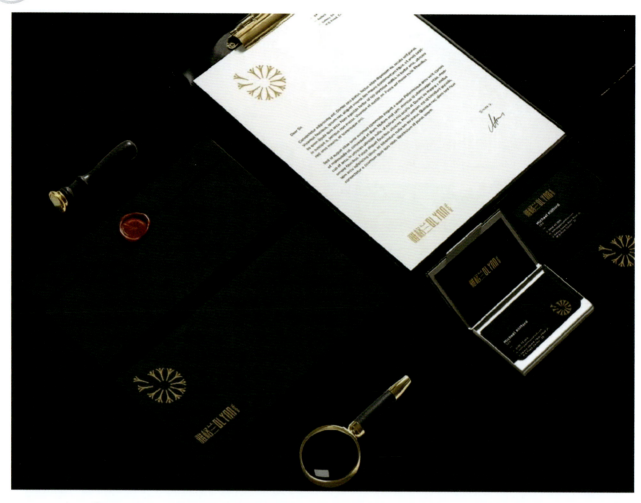

图 2-142　雅格兰酒店品牌周边设计（沈阳奔跑的龟文化传媒有限公司刻度设计工作室）

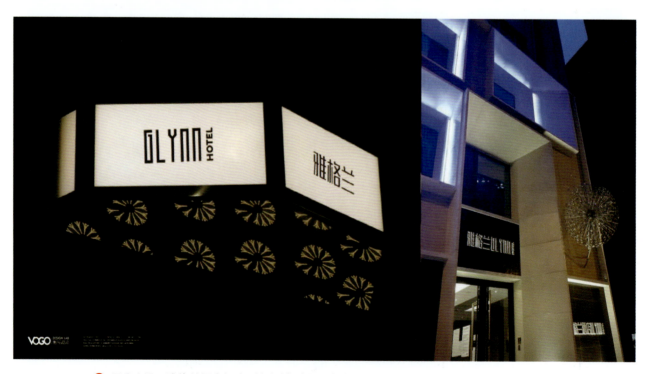

图 2-143　雅格兰酒店门店形象设计（沈阳奔跑的龟文化传媒有限公司刻度设计工作室）

第五节　思维训练与设计实践

一、思维启发——给设计大师设计标志

梵高、莫奈、毕加索都是享誉全球的画家,假如像他们这样的大画家穿越到现代会如何进行创作呢?

巴西艺术家米尔顿·奥梅纳(Milton Omena)策划了一个有趣的设计项目,这个设计项目就是为梵高、莫奈、毕加索等著名的画家进行视觉识别设计的创作,创造属于这些画家个人的标志形象。在这个项目中,米尔顿·奥梅纳仔细地研究了这些顶流画家的绘画风格、特征和格调,为他们每个人打造了独特的标志符号。

1. 平面构成与设计项目的转化

(1)蒙德里安的标志符号。荷兰风格派画家蒙德里安的代表作《线与色彩的构成》(见图1-17)中以几何图形为绘画的基本元素,作品色彩明快,充满轻快和谐的节奏和秩序感。后期他的很多作品都在不同层面反映了其独特的创作方式。他认为艺术应脱离自然的外在形式,以表现抽象精神意志为目的,追求人与神统一的绝对境界,因而树立了"纯粹抽象"的概念。此外,蒙德里安的创作被广泛扩展到了建筑、空间、家具等设计之中,如图2-144和图2-145所示。

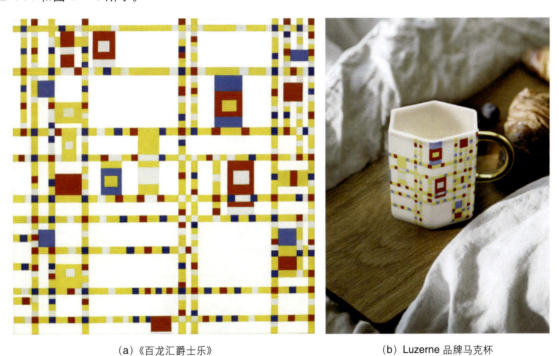

(a)《百龙汇爵士乐》　　　　(b) Luzerne 品牌马克杯

图 2-144　蒙德里安画作及转化产品

如果我们用平面构成的相关知识来解读蒙德里安的《线与色彩的构成》,从线的角度出发,我们不难总结出线的构成的相关原理及知识;从色彩的面积来观察,可以看出面的分割构成的相关原理及知识……那么如何实现将我们的平面构成作品向插画作品转变呢?如何把这些理论知识与设计实践项目相结合呢?

如果将中国写意画大师吴冠中的作品与蒙德里安的设计作品相结合,会得到什么样的设计结果呢?在AI的辅助下我们找到了答案,如图2-146和图2-147所示。

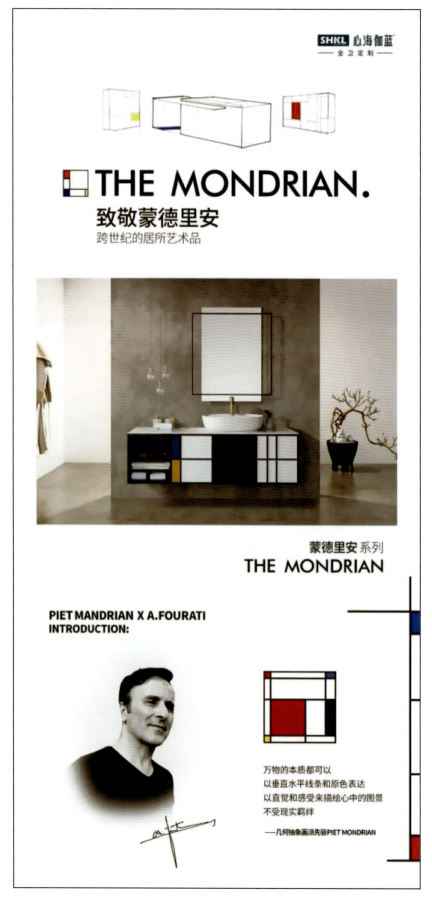

图 2-145 致敬蒙德里安系列产品设计（心海伽蓝品牌产品）

图 2-146　小红书插画师作品 1（苔苔 _TiTi）

图 2-147　小红书插画师作品 2（苔苔 _TiTi）

（2）设计思考。构成可以说是学生接触设计的第一课，面对这样的构成训练，大家常常会提出这样的疑问："我们的构成课程与我们今后的课程有什么关系？""练习这些点、线、面的构成有什么用？"不论是蒙德里安的原创作品《百老汇爵士乐》及其转化产品，还是心海伽蓝品牌在蒙德里安原作基础之上创作的系列产品，都很好地向我们回答了这些问题，让我们明确了构成原理知识在设计实践中的转化与应用。

构成基础

要知道构成中的视觉基本造型要素、骨格的概念、形式美法则等都是我们真实生产项目（设计实践项目）的理论依据。沈阳奔跑的龟文化传媒有限公司刻度设计工作室利用构成中的骨格线，总结了电影海报的构图形式，如图 2-148 和图 2-149 所示。

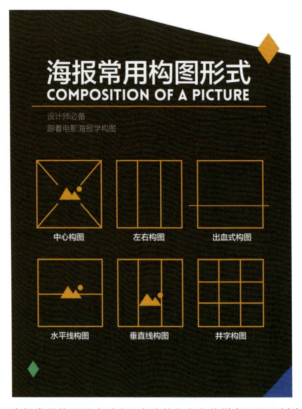

图 2-148　海报常用构图形式（沈阳奔跑的龟文化传媒有限公司刻度设计工作室）

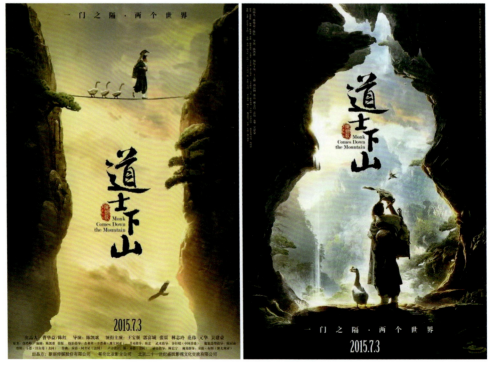

（a）垂直线构图　　　　　　　　　　（b）中心构图

图 2-149　电影海报《道士下山》

2．构成法则在设计项目中的应用

（1）梵高的标志符号。荷兰后印象派画家梵高的作品中都带有一点悲哀的感觉，虽然他画作中的颜色很缤纷，但看后也会使人感到一种孤单。同时，他的画风与用色给人们带来了兴奋之感，鲜明的笔触特征给人们带来了生命的跳动感。他的代表作有《自画像》《星月夜》《向日葵》等，如图2-150所示。

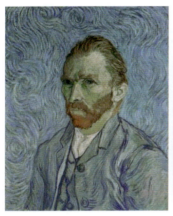
（a）《自画像》

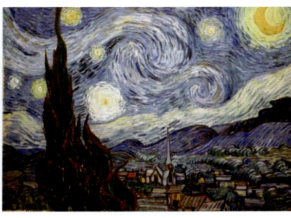
（b）《星月夜》

（c）《向日葵》

🔸 图 2-150　梵高绘画作品

近年来，各类梵高作品展览层出不穷，展览的视觉形象设计是在梵高原作基础之上的再次创作，如图2-151所示。

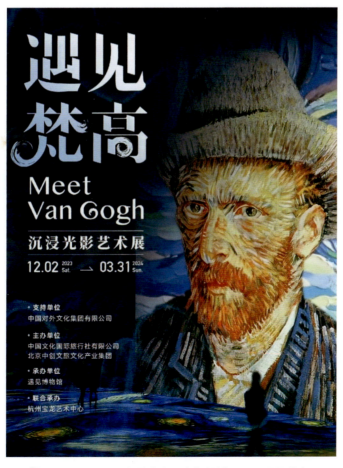

🔸 图 2-151　沉浸光影艺术展海报设计——《遇见梵高》

（2）毕加索的标志符号。西班牙画家、法国立体主义画派的创始人毕加索在整个绘画史上都是独树一帜的存在，他是西方现代派中最富有创造性和影响力的艺术大师，是 20 世纪享有世界盛誉的画家之一。他创新了艺术语言的表现形式，且不仅仅是语言，还是一种观念、一种方法、一种造型体系，如图 2-152 所示。

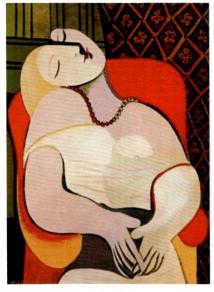
(a)《梦》

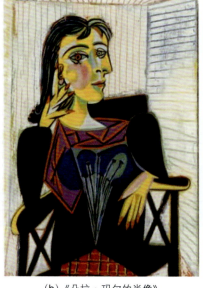
(b)《朵拉·玛尔的肖像》

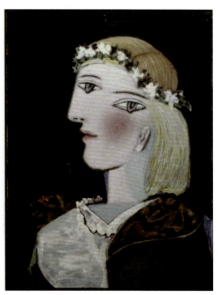
(c)《玛丽·德蕾莎与花冠》

图 2-152　毕加索绘画作品

2023 毕加索全球巡回光影艺术展（苏州站）的视觉海报设计是在毕加索画作中寻求灵感，从毕加索的人像画出发，我们可以清晰地观察到毕加索对于人物面部的处理是非常有特点的，在人像的面部中有侧面的、正面的、微笑的、优雅的等多种角度和神态，呈现了立体、鲜活的人物形象，并通过线的构成分割了人物面部，有效地刻画出了毕加索画作的特点，最终属于毕加索的个人形象标志就脱颖而出了，如图 2-153 和图 2-154 所示。

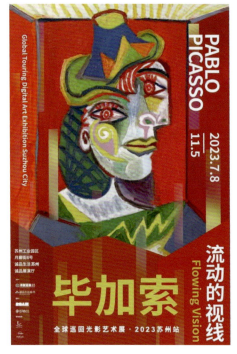
图 2-153　毕加索全球巡回光影艺术展·2023 苏州站的视觉海报设计

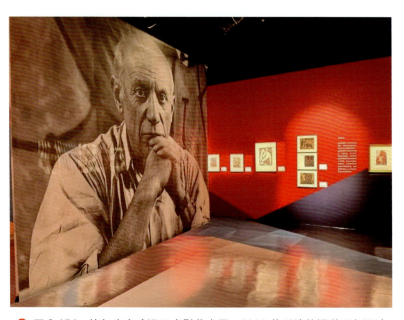
图 2-154　毕加索全球巡回光影艺术展·2023 苏州站的视觉形象设计

（3）设计思考。当大家在进行构成创作时，有时会感到无处下手，遇到这样的情况我们应当怎么做呢？

通过梵高和毕加索视觉形象设计的相关案例，可以发现这些创作灵感来源于对梵高和毕加索两位画家生平经历、画作风格、个人习惯等的了解，在此基础之上，我们就能提取出创作的视觉元素，进而运用构成法则进行整体的创作。在这里我们要注意的是，提取出的视觉元素不同，在画面上造成的视觉结果也不同，而成功的视觉形象能够得到共鸣，反之会效果不佳。这就要求大家要全面、翔实、辩证地去了解设计前提或是创作背景，要知道视觉元素的客观提取能够帮助我们更好地完成接下来的创作，使我们的设计在市场推广的时候达到事半功倍的效果。

此外，以上的这些案例让我们明确了要想创作出让人印象深刻的优秀作品，就要做生活中的有心人，去发现生活中的点、线、面……

二、设计实践

1．设计内容及要求

综合运用平面构成的基本形式、骨格等原理和知识，完成个人名片的创作练习。要求：体现相关个人信息，包括姓名、职业、联系方式等。名片尺寸为 9cm×5.4cm（国际标准）。

2．案例赏析

本环节的学习重点是引导学生将理论知识应用到设计实践中，明确构成原理在设计项目中的应用，如图 2-155 ～图 2-166 所示。

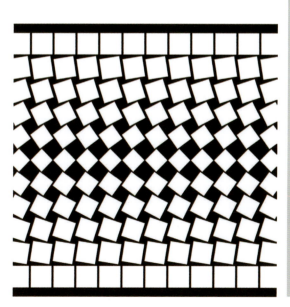

图 2-155　构成中的韵律（韩月）

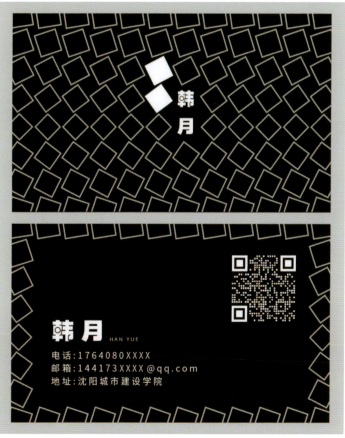

图 2-156　构成应用设计作品——构成在名片中的韵律（韩月）

图 2-157　构成中的比例与分割（韩月）

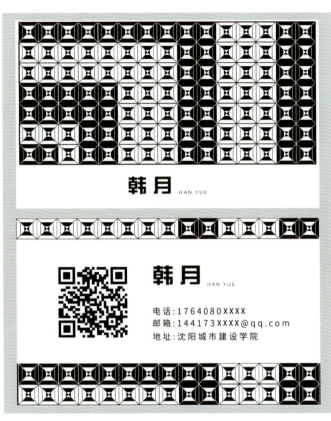

图 2-158　构成应用设计作品——构成在名片中的比例与分割（韩月）

图 2-159　构成中的变化与统一（吴海瑞）

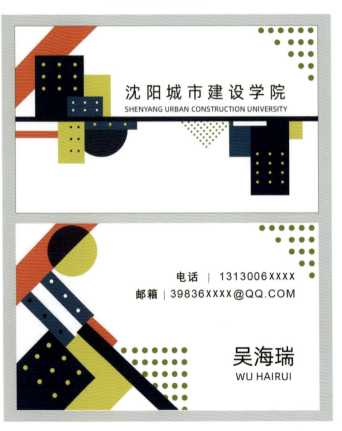

图 2-160　构成应用设计作品——构成在名片中的变化与统一（吴海瑞）

图 2-161 构成中的变化与统一(韩月)

图 2-162 构成应用设计作品——构成在名片中的变化与统一(韩月)

图 2-163 构成中的调和与对比(韩月)

图 2-164 构成应用设计作品——构成在名片中的调和与对比(韩月)

构成基础

图 2-165 构成中的对称与均衡（韩月）

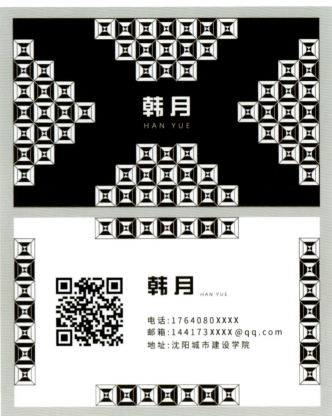

图 2-166 构成应用设计作品——构成在名片中的对称与均衡（韩月）

> **课后作业**
>
> 1. 收集生活中的平面设计案例，运用相关原理和知识分析这些案例，并形成文字材料。
> 2. 完成"点构成""线构成""面构成"及"点、线、面综合构成"，作品参考尺寸为 10cm×10cm。
> 3. 完成"重复构成""渐变构成""对比构成""特异构成""空间构成""密集构成""正负构成""联想构成"，作品参考尺寸为 10cm×10cm。
> 4. 运用平面构成的相关原理和知识，完成名片项目设计应用的相关练习，名片尺寸为 9cm×5.4cm（国际标准）。

第三章 色彩构成

第一节 色彩构成概述

一、认识色彩构成

著名的德裔美籍美学理论家、心理学家鲁道夫·阿恩海姆（Rudolf Arnheim，1904—2007年）曾指出："一切视觉表象都是由色彩和亮度产生的。"色彩也成为一个专门的领域，尤其是对人的心理和生理作用的研究。顾名思义，色彩可分为色和彩，"色"是指人对进入眼睛的光传至大脑时所产生的感觉；"彩"有多色之意，是人对光变化的理解。色彩研究的是除黑色、白色以外的颜色。色彩是一种通过人们的感官对人的心理和生理发挥作用后所产生的美妙视觉效果。经验证明，对色彩的认识与应用是通过发现差异并寻找它们彼此的内在联系来实现的。

色彩构成即色彩的相互作用，是视觉艺术中非常重要的一部分。根据构成原理，将两个或两个以上色彩的最基本要素按照一定美学原理重新搭配，可以创造出新的色彩关系，这种调配过程称为色彩构成，如图3-1和图3-2所示。

图 3-1 色彩构成中的冷暖对比

图 3-2 色彩构成

二、色彩的产生

1. 光

光在物理学上是一种客观存在的物质（不是物体），它是属于一定波长范围内的一种电磁辐射，与宇宙射线、γ射线、X射线、紫外线、红外线、无线电波、交流电等并存于宇宙中。由于辐射是以起伏波的形式传递的，所以光又可以用波长来表示，它具有许多不同的波长和振动频率。

1666年，英国物理学家艾萨克·牛顿（Isaac Newton，1643—1728年）利用三棱镜将太阳光分解成色彩光谱，是人类肉眼所能看见的光的范围，在光波波长380～780nm内，人可察觉到的光称为可见光；其余波长的电磁波都是人类肉眼看不到的光，统称为不可见光。其中，波长长于780nm的电磁波叫红外线，短于380nm的电磁波叫紫外线，如图3-3所示。

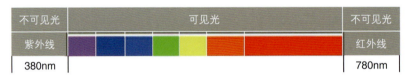

图3-3 可见光分布图

人眼只能看见光谱中很小的一部分光线，不同波长在人眼中呈现出不同的颜色感觉（1nm相当于0.000001mm），如表3-1所示。

表3-1 颜色与波长范围

颜　色	波　长　范　围
红	630～780nm
橙	590～630nm
黄	560～590nm
绿	490～560nm
蓝	450～490nm
紫	380～450nm

颜色是通过光刺激到人的视网膜时形成色觉而出现的，我们通常见到的物体颜色是指物体的反射颜色，没有光也就没有颜色。当光刺激眼球内侧的视网膜时，视神经会将这种刺激传至大脑的视觉中枢，从而产生颜色的感觉。一旦这种感觉联系到了物体，我们就能辨清色彩了。色彩的产生（被感觉）需经过的过程如图3-4所示。

一天的不同时段中，日光和色彩的变化对景物颜色的影响揭示了光源与色彩的关系。光线明亮时，比如中午，我们会看到大自然的颜色是鲜艳而清晰的。而光线暗的时候，比如晚上，月光投下来的时候，会变得阴暗而模糊；如果没有了光，在黑暗中我们什么也看不见。

感知光一般有以下三个途径。

（1）光源色：由于光波的长短不同，形成了光的不同颜色。不同的光源发出的光，由于光波的长短、强弱、比例性质不同，形成的光源色也不同。光源色是光自身的色彩倾向，影响物体的色彩。光源色是影响物体整体色调的关键因素，从特定角度来讲，光源色也可以说是最大的环境色，自然界中的色彩现象正是由于光源色的变换才使物体的色彩变得丰富多彩。固有色指的是物体本来所固有的色彩，事实上是一种想当然的色彩概念。

（2）表面色：不是来自发光体的物体色。物体本身不发光，但能看到物体的颜色，是因为这些物体能对来自其他发光体的光进行选择性的吸收和反射。

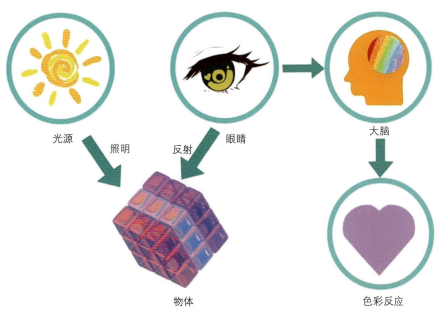

图 3-4 色彩的产生

（3）透过色：光透过物体表现出来的颜色，如彩色玻璃、红酒等。

2．色彩的分类

色彩分为无彩色和有彩色。黑、白、灰为无彩色；有彩色以红、橙、黄、绿、蓝、紫为基本色，可调配出 800 万种色彩。有一种常用的温和颜色是倾向有色彩的灰色，它是在空间设计中常用的颜色，具有柔和、平静、稳重、和谐的色彩特点，如图 3-5 所示。

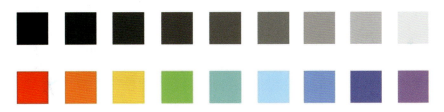

图 3-5 有彩色与无彩色

第二节　色彩构成基础知识

一、色彩的三原色

红、黄、蓝为三原色，它们相互融合形成二次色，再相互融合形成三次色，然后再相互融合形成千万种色彩，由此产生的色轮叫色相环，是我们学习色彩的重要工具。色轮有很多种，如三色、六色、十二色、二十四色色轮等。色轮是将常用的色谱以一种更直观的方式展现出来。无论有多少种色轮，我们都可以把它归纳为原色、间色和复色三大类。

一般常用的是十二色色轮，又被称为伊顿色轮，它是由近代瑞士色彩大师约翰内斯·伊顿（Johannes Itten，1888—1967 年）在 1920 年左右提出来的。十二色色轮很直观地展现出原色、间色和复色，也很直观地展现了它们之间的关系，如图 3-6 所示。

构成基础

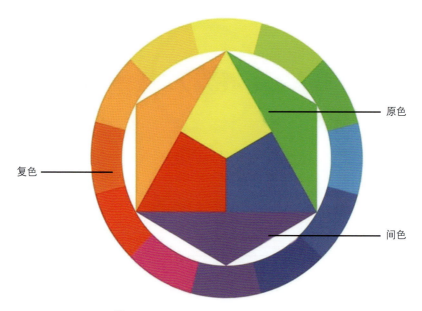

图 3-6　原色、间色、复色示意图

原色：构成颜色最原始的色彩，是不可被调配的。最纯粹的颜色是红、黄、蓝，称为三原色，因为这三种颜色在感觉上不能再分割，也不能用其他颜色来调配。

间色：又称二次色，由两种原色调制而成，即红＋黄＝橙，红＋蓝＝紫，黄＋蓝＝绿，共三种。

复色：由两种间色调制成的称为复色，即橙＋紫＝橙紫，橙＋绿＝橙绿，紫＋绿＝紫绿。理论上复色包括除原色和间色以外所有的颜色，复色千变万化，多种多样。

二、色彩属性

1. 色彩三要素

色彩三要素是指色相、明度、纯度。这三个要素是相互依存、不可分割的，在色彩搭配中要充分考虑这三个要素进行搭配，如图 3-7 所示。

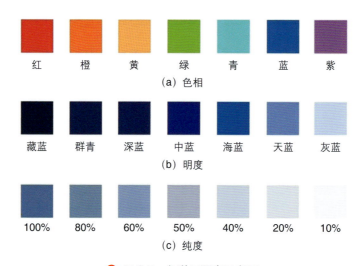

图 3-7　色彩三要素示意图

色相：色彩的长相，我们可以称它为颜值，如红色、蓝色、黄色等。色相分为同类色、类似色、邻近色、对比色、互补色，如图 3-8 所示。

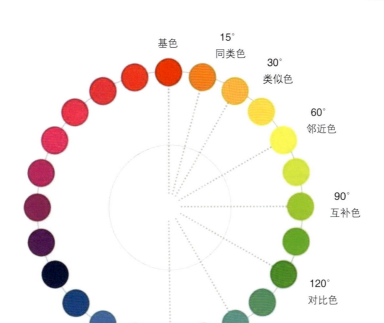

图 3-8　色相分类

明度：颜色的明暗程度。一种颜色加入白色越多，色彩越亮，加入黑色越多，色彩越深越暗。明度变化小口诀：高轻远，低重近。此中的轻重是指感知中的轻重，如羽毛和石头的感觉。

纯度（饱和度）：色彩的纯净程度（三原色是最纯的颜色）。

2．色彩物理效应

色彩对人引起的视觉效果有冷暖、远近、轻重、大小等，这是由于物体间存在的相互作用形成的视觉效果。色彩的物理效应在设计中运用广泛。

（1）温度感。在色彩学中，把不同色相的色彩分为暖色、冷色、偏暖色和偏冷色，如图 3-9 和图 3-10 所示。

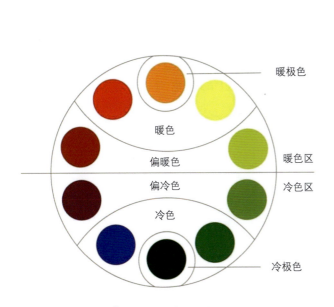

图 3-9　冷暖色相环

图 3-10　冷暖构成（学生作品）

（2）距离感。色彩可以使人感觉进退、凹凸、远近的不同。一般暖色系和明度高的色彩具有前进、凸出、接近的效果，而冷色系和明度较低的色彩则具有后退、凹进、远离的效果。室内设计中常利用色彩的这些特点去改变空间的大小和高低，如起居室中以白色为背景，陈设色彩鲜明，显得近；餐室为冷色调，显得远，如图3-11和图3-12所示。

图3-11　同一空间中红色有前进感，绿色有后退感　　　　图3-12　相同色相时颜色越亮则越具有前进感

（3）重量感。色彩的重量感主要取决于明度和纯度，明度和纯度高的显得轻，如桃红、浅黄色。在室内设计的构图中常以此达到平衡和稳定的需要，以及表现性格的需要，如轻飘、庄重等，如图3-13所示。

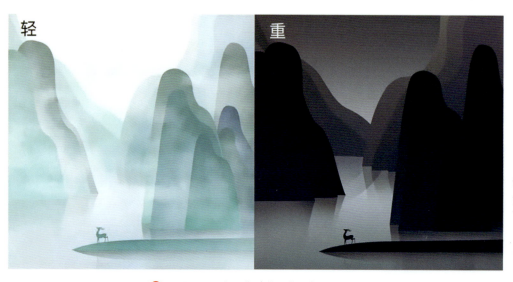

图3-13　重量感（学生作品）

（4）尺度感。色彩对物体大小的作用包括色相和明度两个因素。暖色和明度高的色彩具有扩散作用，因此物体显得大；而冷色和暗色则具有内聚作用，因此物体显得小。不同的明度和冷暖有时也通过对比作用显示出来。室内不同家具、物体的大小和整个室内空间的色彩处理有密切的关系，可以利用色彩来改变物体的尺度、体积和空间感，使室内各部分之间关系更为协调，如图3-14所示。

图3-14　尺度感

第三节　色彩与构成

一、色彩对比

我们学习各种色彩的应用、手法、搭配，实际都是为了满足画面色彩平衡的目的。色彩的对比是为了画面平衡，色彩的调和同样是为了画面的平衡。因此，当你了解了这一目的，学起来就容易得多。

色彩对比是指两个以上的色彩放在一起有明显的差别。对比的最大特征是产生比较作用和差别效果，色彩差别的大小是决定色彩对比效果的关键因素。总的来说，色彩差别越大则色彩对比越强，色彩差别越小则色彩对比越弱。色彩对比主要掌握的关键是色彩三要素的对比，即色相、明度和纯度，同时色彩的面积对比也至关重要。

1．色相对比

两种以上色彩组合后，由于色相差别而形成的色彩对比称为色相对比。色相对比强弱程度取决于色相之间在色相环上的距离，距离越小对比越弱，反之则对比越强。色相对比主要包括同类色、邻近色、类似色、对比色、互补色对比几种形式。

（1）同类色对比。色相距离在15°以内的对比，其色相差别微小，色彩对比最弱，这样的色相对比称为同类色对比。如红色与橙红色、绿色与黄绿色等，虽然是不同色相，但是相似于同一色相的配合，这样的配色显得柔和而朦胧，但易显得单调，所以必须借助明度、纯度的变化来弥补色相感的不足，如图3-15所示。

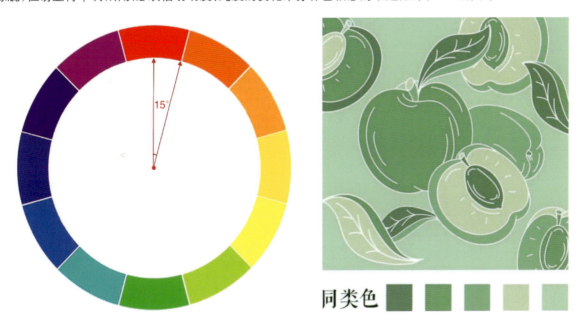

图3-15　同类色对比（学生作品）

（2）邻近色对比。色相距离在30°左右的对比称为邻近色对比或近似色对比，也属于较弱的色相对比，如图3-16所示，如红色与橙色、黄色与绿色、橙色与黄色、绿色与青色、青色与紫色等。邻近色对比的最大特征是有明显的统一调性，在统一中不失对比的变化。

（3）类似色对比。色相距离在60°左右的对比称为类似色对比，如红色与黄色、橙色与绿色、蓝色与紫色、紫色与红色等，其较之同类色对比要略强，配色时应注意在明度、纯度上有所变化，以免过于单调。类似色对比色调倾向明确，又富有变化，画面效果协调、统一，使人印象深刻，又较为耐看，如图3-17所示。

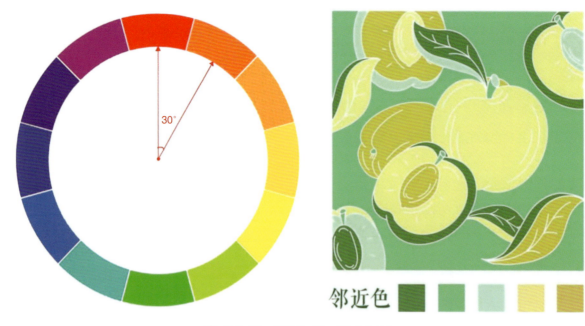

图 3-16　邻近色对比（学生作品）

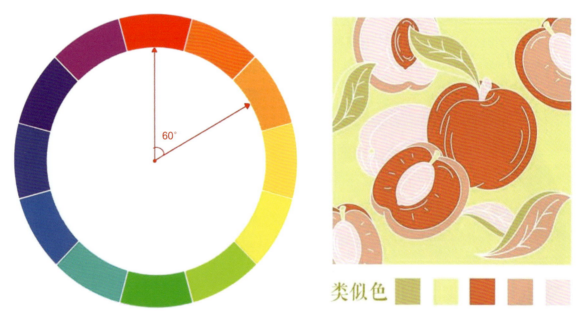

图 3-17　类似色对比（学生作品）

（4）对比色对比。色相距离在 120°左右的对比称为对比色对比。对比色搭配的色相感要比邻近色显得鲜明、强烈而饱满，容易使人兴奋激动，并能造成视觉上的疲劳。由于对比色对比强烈，易产生不协调感，一般应改变其明度、纯度，或采用强化主调并调整面积的方法来协调色彩的对比关系，如图 3-18 所示。

（5）互补色对比。色相距离在 180°左右的对比称为互补色对比，是色相最强的对比，如红色与绿色、蓝色与橙色、黄色与紫色等都是互补色。互补色对比的色相感要比对比色更完整、更强烈、更丰富、更富有刺激性，容易引起视觉感官的刺激，从而导致人们生理上的强烈反应，容易产生粗俗生硬、动荡不安等消极作用。由于互补色对比较为极端，因此必须采取综合调整色彩的明度、纯度及面积比例关系，或者借助无彩色的缓冲协调等方法，达到色调的和谐统一，如图 3-19 所示。

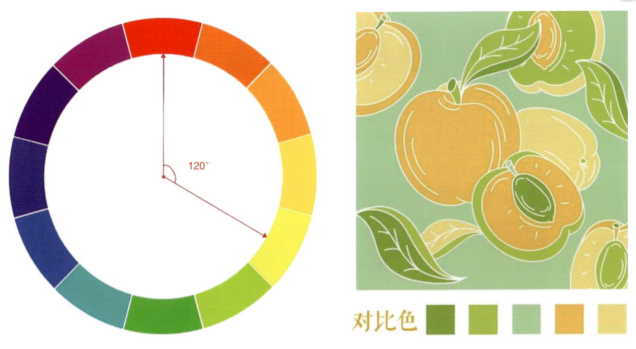

图 3-18 对比色对比（学生作品）

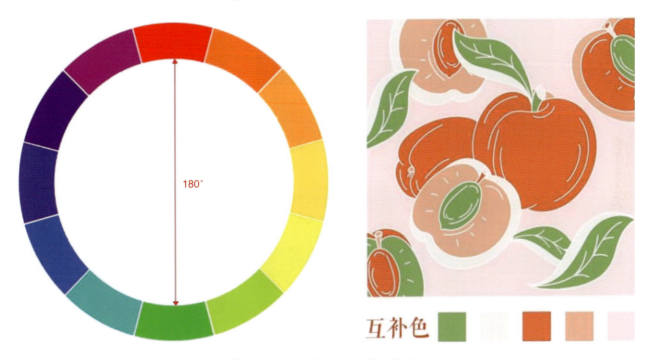

图 3-19 互补色对比（学生作品）

2. 明度对比

明度对比是指由色彩的明暗程度的差异形成的对比，也称色彩的黑白度对比。色彩的层次与空间关系主要依靠色彩的明度对比来表现。在孟塞尔色立体中，由白到黑调成十级等差序列，称为明度标。其中，1 为纯黑，10 为纯白。1～3 级为低明度基调，4～6 级为中明度基调，7～9 级为高明度基调，明度对比可根据明度色阶差分为三大调、九小调，如图 3-20 所示。

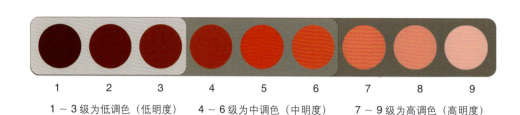

1～3级为低调色（低明度）　　4～6级为中调色（中明度）　　7～9级为高调色（高明度）

🔴 图 3-20　明度强弱划分示意图

三大调定义了一幅画面的整体色彩基调，如果再结合短调、中调、长调，这样就构成了更加详细具体的九小调。九小调分别是高长调、高中调、高短调、中长调、中中调、中短调、低长调、低中调、低短调，如图 3-21 所示。

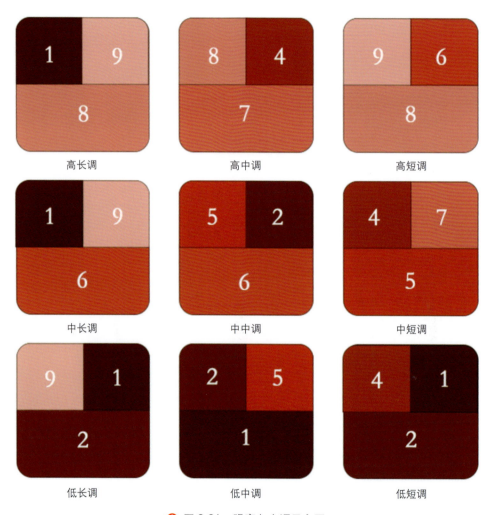

🔴 图 3-21　明度九小调示意图

另外，各色调中的色号不是固定不变的，在符合色调形式要求的基础上，色号是可以替换的。明度基调对比产生的视觉效果如图 3-22 所示。

3．纯度对比

两种以上色彩组合后，由于色彩的纯度不同而形成的色彩对比效果称为纯度对比。纯度对比可以增强颜色的鲜艳程度，形成一种生动、鲜明、活泼的画面效果。我们可以通过 4 种方法来降低色彩的纯度，即纯色加白、纯色加黑、纯色加灰、纯色加互补色。

🔴 图 3-22　明度对比（学生作品）

在色立体中，纯度序列与明度序列轴线呈垂直交叉状态。明度序列中，上为白色、下为黑色，呈纵向排列；纯度序列中，内为含灰色，外为纯色，呈横向排列。

将某一纯色与跟它明度相同的灰色之间的渐变分成 9 级色阶。其中，灰色为 1，纯色为 9，中间的各级色阶按照纯度由低到高的顺序依次为 2 ～ 8。靠近灰色的 1 ～ 3 级为低纯度色，中间的 4 ～ 6 级为中纯度色，靠近纯色的 7 ～ 9 级为高纯度色，如图 3-23 所示。

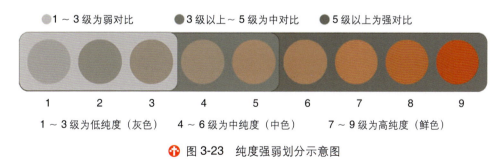

🔴 图 3-23　纯度强弱划分示意图

纯度对比可构成鲜强、鲜中、鲜弱、中强、中中、中弱、灰强、灰中、灰弱九种对比基调，如图 3-24 所示。

鲜色对比是指整体画面以纯色为主，配以少部分的低纯度色块，给人华丽、热闹的感觉；而中色对比则是整体感觉稳重、质朴；含灰色对比中所有色相的纯度都很低，整体感觉淡雅、柔和、超凡脱俗，如图 3-25 所示。

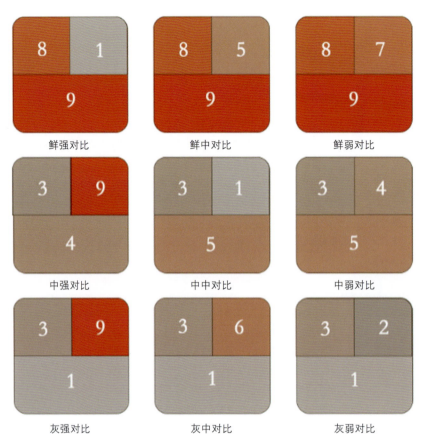

图 3-24 纯度九小调示意图

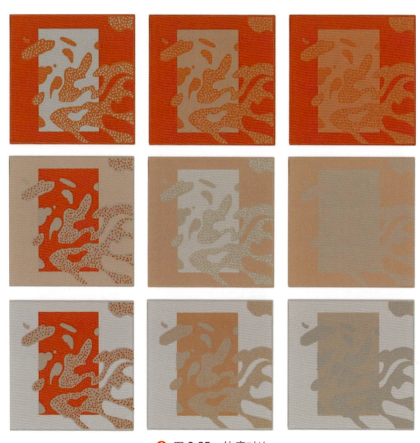

图 3-25 纯度对比

4．面积对比

面积对比是色彩在画面中所占比例的关系，可以理解为色彩数量的多与少或面积的大与小的对比。面积对比在色彩对比中至关重要，画面中的主色调取决于画面中占面积比例大的色相，画面中的辅助色调取决于画面中占面积比例小的色相，画面中的点缀部分取决于画面中占面积比例最小的色相，如图3-26所示。

面积的大小影响着对比的强弱，色与色之间比例相等时，对比最强；随着对比色一方的面积逐渐扩大，另一方的面积逐渐缩小，则对比逐渐减弱。即面积越悬殊，对比越弱，并逐渐走向由面积大的一方主控画面的色调。

从色彩对比的整体效果来看，不同的色彩视觉感受不同，面积对比与色的平衡如图3-27所示。

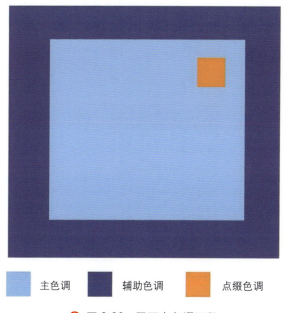

🡱 图 3-26　画面中色调面积　　　　🡱 图 3-27　面积对比与色的平衡

色彩的面积对比在设计中有广泛运用，根据设计主题的需要，我们可以主观地分布每一块颜色的大小。设计时也可以根据画面的需要加深或提亮某一块颜色或者改变某块颜色的冷暖倾向。

二、色彩调和

"调和"指的是抽象的关系，相互之间达到一种和谐，如色彩、人际关系等。色彩与色彩的关系就像人与人之间的关系，每个人都不一样，却能组合成家庭、群体和国家等。色彩也一样，每个色彩既是单独的个体，又可以与其他色彩进行组合搭配，两种或两种以上的色彩组合在一起可产生平衡、韵律、强调、统一与变化、和谐的关系，那么，这些色彩之间就达到了调和的关系。色彩调和是将各种颜色搭配在一起表现出的和谐。如纯度高的红色和纯度高的绿色搭配在一起，会产生不和谐的视觉效果，那么怎样才能将这两种颜色搭配在一起后，给人和谐的视觉感受呢？下面三种方法可以解决互补色彩调和问题。

（1）降低纯度。两种高纯度的色彩搭配在一起，可以通过降低一种或两种颜色的纯度来达到和谐的效果，如红色和绿色，如图3-28所示。

（2）分离调和。分离调和是将两种颜色进行分隔，可以在颜色周边加入黑、白、灰、金和银进行调和，加入的颜色可以根据作品主题或作品需求，再选择一种或多种调和色进行分隔，如图3-29所示。

（3）面积调和。面积调和是指通过增大或缩小对比色面积来获得一种色与量的平衡，以此来调节色彩对比的强弱。其中，较强的色要缩小面积，较弱的色要扩大面积，才会取得色彩的平衡关系，如图3-30所示。

图 3-28 降低纯度的色彩构成（学生作品）

图 3-29 分离调和的色彩构成（辽宁省城市文化大赛获奖作品）

以上三种方法可以单独使用，也可以两种或三种方法综合运用。这是快速有效解决色彩搭配不和谐的方法，从而达到色彩调和的作用。通过对色彩调和的学习，总结出以下六种常用的色彩搭配，可应用在色彩设计中。

1. 单色调

以一个色相为整个色彩的主调称为单色调。单色调可以取得宁静、安详的效果，并能够提供良好的背景。在单色调中应特别注意通过明度及纯度的变化来加强对比，并用不同的质地、图案及形状来丰富整个平面或空间。单色调中也可适当加入黑、白等无彩色作为必要的调剂，如图 3-31 所示。

🔴 图3-30　面积调和的色彩构成（辽宁省城市文化大赛获奖作品）

🔴 图3-31　单色调的色彩构成（白茜瑶）

2. 相似色调

相似色调是最容易运用的一种色彩方案,也是目前最大众化和深受人们喜爱的一种色调,这种方案只用两三种在色环上互相接近的颜色,如黄、橙、橙红、蓝、蓝紫、紫等,所以十分和谐。相似色同样也很宁静、清新,这些颜色由于它们在明度和纯度上的变化而显得丰富。一般来说,需要结合无彩色体系才能加强其明度和纯度的表现力,如图3-32所示。

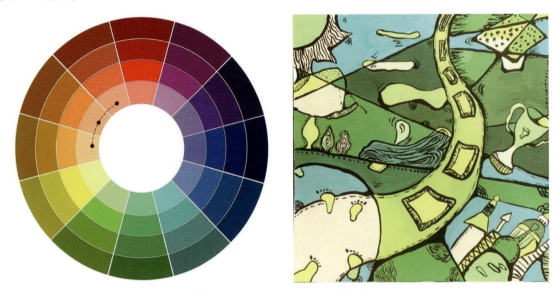

图3-32 相似色调的色彩构成

3. 互补色调

互补色调或称对比色调,是运用色环上相对位置的色彩,如青色与橙色、红色与绿色、黄色与紫色。对比色使画面生动而鲜亮,能够很快引起人们的注意或兴趣。但采用对比色必须慎重,其中一种色应始终占支配地位,并使另一色保持原有的吸引力。过强的对比有使人震动的效果,可以用明度的变化而加以"软化",同时强烈的色彩也可以减低其纯度,使其变灰并获得平静的效果。采用对比色意味着画面中具有互补的冷暖两种颜色,要注意主次关系及平衡感,如图3-33所示。

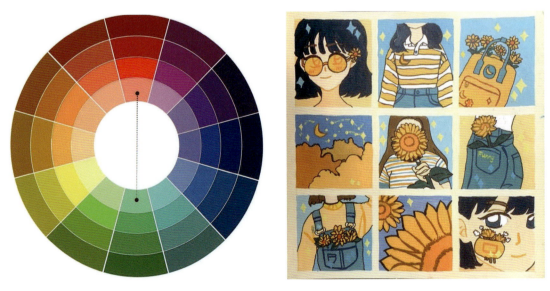

图3-33 互补色调的色彩构成

4．分离互补色调

采用对比色中一色的相邻两色,可以组成三种颜色的对比色调,获得有趣的组合。互补色(对比色)双方都有强烈表现自己的倾向,用得不当,可能会削弱其表现力,而采用分离互补,如红与黄绿和蓝绿,就能加强红色的表现力。如选择橙色,其分离互补色为蓝绿和蓝紫,就能加强橙色的表现力。通过此三色的明度和纯度的变化,也可获得理想的效果,如图 3-34 所示。

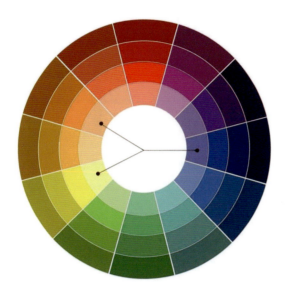

✤ 图 3-34　分离互补色调的色彩构成(白茜瑶)

5．双重互补色调

双重互补色调有两组对比色同时运用,采用 4 种颜色,可以通过一定的技巧进行组合尝试,使其达到多样化的效果,使用时也应注意两组对比中应有主次,如图 3-35 所示。

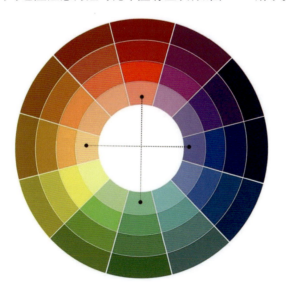

✤ 图 3-35　双重互补色调的色彩构成(白茜瑶)

6．三色对比色调

在色环上形成三角形的 3 种颜色可以组成三色对比色调,如常用的黄、青、红三原色,这种强烈的色调组合可使画面色彩丰富。如果是玉米色、玫瑰色和亮蓝色三色组合,使人有种轻快、娇嫩的感觉;如果是绿、紫、橙三

色组合,有时显得有点花哨,并不能吸引人,但当用不同的明度和纯度进行适当的变化后,可以组成十分迷人的色调,如图 3-36 所示。

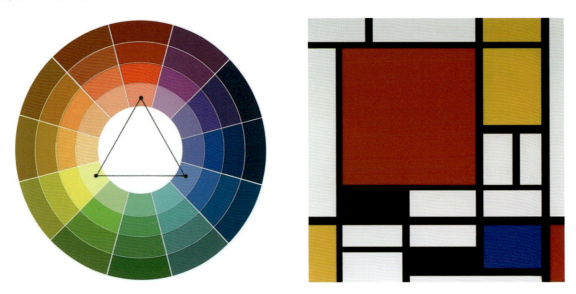

图 3-36　三色对比色调的色彩构成

无论采用哪一种色调体系,都不能忘记无彩色在协调色彩上起着不可忽视的作用。白色几乎是唯一可以推荐作为大面积使用的色彩。黑色与纯度极高的鲜明色彩配合,不但使其色彩更为光彩夺目,而且整个色调显得庄重大方,避免了妖艳轻薄之感。当然,也不能无限制地使用,以免引起色彩上的混乱和乏味。

三、色彩的采集与重构

1. 色彩采集

（1）自然色彩。对海洋、沙漠、山川、春夏秋冬、早、午、黄昏、夜晚、动物、植物、人物等的色彩进行提炼、归纳、分析、吸收艺术营养,开拓和创造新的色彩思路和表现形式,如图 3-37 所示。

图 3-37　自然色彩

（2）人工色彩。人工色彩是指由人所创造出来的色彩,比如建筑物、灯具等都属于人工色彩。人工色彩在园林景观的设计中所占的比例其实是非常少的,但是就整个景观设计中的色彩的协调性来说,人工色彩又起着非常重要的作用,如图 3-38 所示。

(3) 中国传统艺术品。一个民族世代相传的传统艺术品,在各类艺术中具有时代和地域的色彩特征。中国传统艺术品有着时代的文化烙印,具有特定的色彩主调和不同品位的艺术特征,如原始社会的彩陶、商代的青铜器、汉代的漆器、陶俑、丝绸、南北朝石窟艺术、唐三彩陶器、宋代陶器、明清青花瓷和陶器等,如图 3-39 所示。

🕂 图 3-38 人工色彩

🕂 图 3-39 中国传统艺术品

(4) 民间艺术品。民间艺术作品中呈现的色彩体现了乡土气息和人情味,如西北的剪纸和皮影、年画对联、布玩具、民间刺绣、少数民族的服饰等,如图 3-40 和图 3-41 所示。

🕂 图 3-40 民间艺术品——刺绣

🕂 图 3-41 民间艺术品——小老虎

(5) 西方绘画艺术作品。水彩、油画、国画等美术作品采集颜色的范围,可以从传统古典色彩到现代印象派色彩,或者从抽象到具象等,如文艺复兴时期的古典绘画、莫奈等的印象主义画派、蒙德里安的冷抽象、康定斯基的热抽象、埃及的原始色彩、古希腊冰冷的大理石色调、非洲充满土质的色调、韩国或日本的中性色调、热情豪放的拉丁美洲的暖色调等。

2. 色彩重构

重构是将原来物象中美丽、新鲜、独特的色彩元素注入新的组织造型结构中,使之产生新的色彩形象。

(1) 整体色按比例重构。整体色按比例重构是将色彩对象(自然色彩和人工色彩)完整地采集下来,按原色彩关系和面积比例做出相应的色标记号,按比例运用及表现在新的画面中。其特点是主要色调不变,原物象的整体风格基本不变,如图 3-42 所示。

图 3-42　整体色按比例重构(白茜瑶)

(2) 整体色不按比例重构。整体色不按比例重构是将色彩对象完整采集下来,选择典型的、有代表性的颜色不按比例重构。其特点是既有原物象的色彩感觉,又有一种新鲜的感觉,比例不受限制,可将不同面积及大小的代表色作为主色调,如图 3-43 所示。

图 3-43　整体色不按比例重构(白茜瑶)

（3）部分色重构（局部色）。部分色重构是将采集后的色标根据需要进行重构，可选择某一个局部色调，也可抽取部分色。其特点是更简约、概括，有原物象的色调感，也有自由灵活的创意色调，如图3-44所示。

☩ 图3-44　部分色重构

（4）形色同时重构。形色同时重构是指根据采集对象的形、色的特征，经过概括、抽象，在画面中重新组织内容的构成形式。其特点是在风格造型的延续和变形中体现出设计感及形象的变化，如图3-45所示。

☩ 图3-45　形色同时重构

（5）色彩情调重构。色彩情调重构是根据原物象的色彩情感和色彩风格做出"神似"的重构，重新组合后的色彩关系和原物象接近，尽量保持原色彩的意境，对色彩有更深层次的理解和认识。其特点是注重色调的保留，而重点体现形的变化和创新，如图3-46所示。

图 3-46　色彩情调重构

第四节　色彩构成项目应用案例

一、小木马儿童美发品牌设计

小木马儿童美发是一家儿童美发造型店,该美发造型店坐落于辽宁省沈阳市最高端地段,因其儿童美发造型的根本属性,就要求品牌设计要从儿童的感受出发,充分考虑儿童对形状和颜色的偏好以及其生理与心理的需求等,设计出灵动又亲切的造型。

小木马儿童美发品牌标志设计在满足品牌根本属性的基础上,提炼了木马形态及木马发音等元素,如木马、小朋友玩木马时的场景、小朋友玩木马时开心的心情等,但如何将多种要素放置在同一个简洁的标志内,是整个标志设计的难点。小木马儿童美发为小朋友们提供一个轻松、愉悦的美发空间,大多孩子看到理发师在自己的头上动剪刀,心里会产生一种恐惧感,自然而然地会哭闹起来,理发师和家长面对着孩子的举动也是束手无策。设计师在整体上运用了木马的形态元素,大多数孩子都喜欢玩旋转木马,木马的标识设计能让小朋友感受到轻松、愉快的心情。在颜色上运用了小朋友们喜欢的马卡龙色系,标志主要采用了橘调、绿调的颜色,形成鲜明的对比,给人一种欢快、轻松的感受,如图 3-47 所示。

小木马儿童美发品牌除了主标志的设计,还进行了辅助图形类标志的开发和设计,辅助图形类标志可以更好地对品牌进行解读。从功能性的角度出发,设计了"礼品盒""吹风机""布兜""洗头膏"的相关标志;在色彩上延续了马卡龙配色,运用了粉调、蓝调、橘调、绿调的

图 3-47　小木马儿童美发标识设计(沈阳奔跑的龟文化传媒有限公司刻度设计工作室)

配色,采用粉绿调互补对比、橘绿调对比以及 4 类颜色的分离互补色调进行色彩搭配。恰到好处地运用了色彩构成中的色相对比、明度对比以及纯度对比,设计出符合小朋友生理及心理感受的一系列产品标志,如图 3-48 ~ 图 3-55 所示。

图 3-48 小木马儿童美发生活用品设计 1（沈阳奔跑的龟文化传媒有限公司刻度设计工作室）

Brand Colors

CMYK: 28 55 75 0
RGB: 199 133 74
PANTONG: C7854A

CMYK: 28 55 75 0
RGB: 199 133 74
PANTONG: C7854A

CMYK: 28 55 75 0
RGB: 199 133 74
PANTONG: C7854A

图 3-49 小木马儿童美发生活用品设计 2（沈阳奔跑的龟文化传媒有限公司刻度设计工作室）

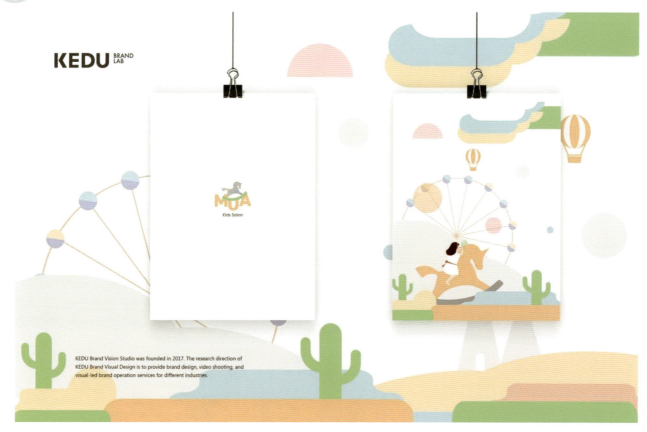

图 3-50 小木马儿童美发生活用品设计 3(沈阳奔跑的龟文化传媒有限公司刻度设计工作室)

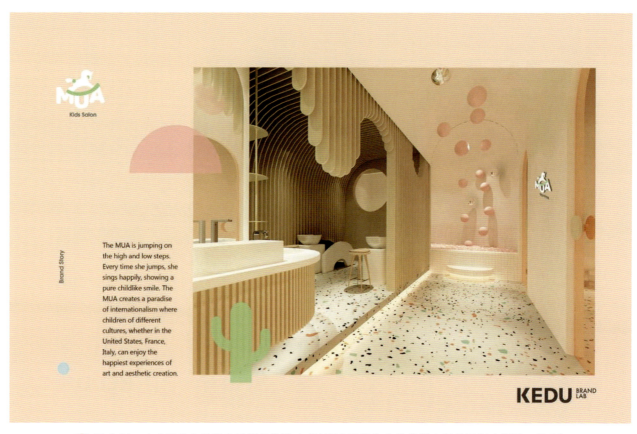

图 3-51 小木马儿童美发生活用品设计 4(沈阳奔跑的龟文化传媒有限公司刻度设计工作室)

图 3-52 小木马儿童美发生活用品设计 5（沈阳奔跑的龟文化传媒有限公司刻度设计工作室）

图 3-53 小木马儿童美发生活用品设计 6（沈阳奔跑的龟文化传媒有限公司刻度设计工作室）

图 3-54　小木马儿童美发生活用品设计 7（沈阳奔跑的龟文化传媒有限公司刻度设计工作室）

图 3-55　小木马儿童美发生活用品设计 8（沈阳奔跑的龟文化传媒有限公司刻度设计工作室）

二、壹酒贰肉品牌设计

壹酒贰肉是一家烧烤餐饮店,位于辽宁省沈阳市。壹酒贰肉在标志设计上将烧烤形象引入,并将壹酒贰肉谐音1926,与烧烤元素相结合进行设计,既体现了烧烤店特色,也寓意着人生路大家可以一起走,从而吸引了许多年轻人到此就餐。该标志设计在色彩上以烧烤为主要颜色,简单鲜明,如图3-56所示。

壹酒贰肉品牌除了主标志的设计,还进行了辅助图形类标志的开发和设计,辅助图形类标志可以更好地对品牌进行解读。从功能性的角度出发,开发了"餐垫""筷子套""杯垫"等相关标志,延续了标志的色彩并进行延伸,运用单色调和相似色调进行色彩搭配,相似色调为橘色调和红色调,这些暖色调能够使人们就餐时增加食欲,运用这两种色调的对比又可以使人感到愉悦和温馨,如图3-57～图3-62所示。

图3-56 壹酒贰肉品牌标志设计(沈阳奔跑的龟文化传媒有限公司刻度设计工作室)

图3-57 壹酒贰肉品牌餐垫设计(沈阳奔跑的龟文化传媒有限公司刻度设计工作室)

三、鞍山嘉华漫步公园景观设计

鞍山嘉华漫步公园景观设计项目位于海城市泰山街东侧,该项目是为了重塑一个生态、韧性、健康、活力的公共空间。公园入口处景观色彩选择以相似对比的配色原则进行设计。公园植物以绿色调为主,以紫色调为辅,再搭配白色景观标识墙设计,给人以清新自然又充满活力的视觉感受,如图3-63所示。

图 3-58 壹酒贰肉品牌筷子套与湿巾设计（沈阳奔跑的龟文化传媒有限公司刻度设计工作室）

图 3-59 壹酒贰肉品牌杯垫设计（沈阳奔跑的龟文化传媒有限公司刻度设计工作室）

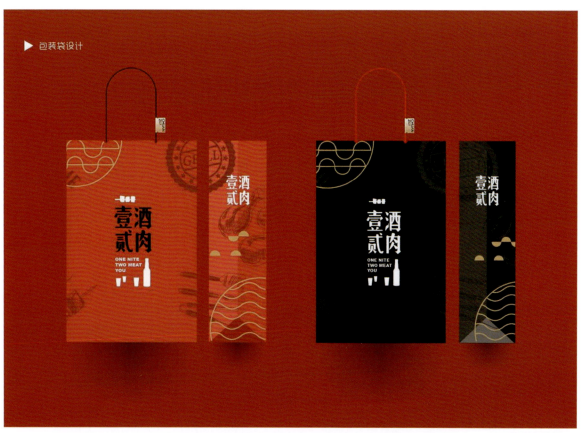

图 3-60　壹酒贰肉品牌包装袋设计（沈阳奔跑的龟文化传媒有限公司刻度设计工作室）

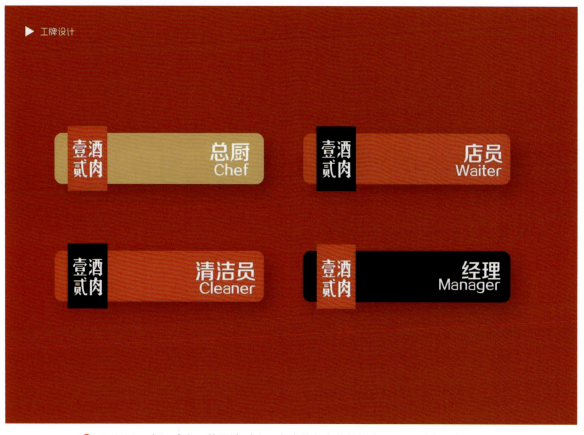

图 3-61　壹酒贰肉工牌设计（沈阳奔跑的龟文化传媒有限公司刻度设计工作室）

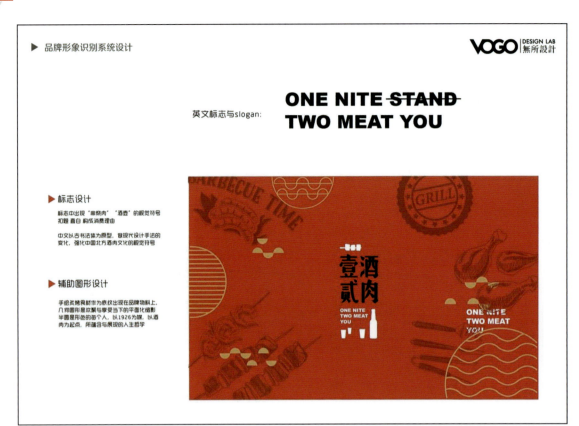

图 3-62 壹酒贰肉品牌形象识别系统设计（沈阳奔跑的龟文化传媒有限公司刻度设计工作室）

图 3-63 鞍山嘉华漫步公园入口设计（沈阳众匠景观设计有限公司）

通过人性化的设计提供可感知的舒适空间，创造可体验的智能空间，打造可参与的互动景观空间。色彩运用亮点为友好的全龄段活动空间，通过对儿童空间的尺度、材料、趣味性等元素的研究，营建受儿童欢迎的户外活动空间，在色彩上采用纯度高的红、黄、蓝三色进行设计，在地面色彩上以蓝、红为主，公共设施设计以黄色为主，使公园充满活力和生机，如图 3-64 和图 3-65 所示。

图 3-64　鞍山嘉华漫步公园设计 1（沈阳众匠景观设计有限公司）

图 3-65　鞍山嘉华漫步公园设计 2（沈阳众匠景观设计有限公司）

第五节　思维训练与设计实践

一、思维启发——莫兰迪色系

乔治·莫兰迪（Giorgio Morandi，1890—1964 年）是意大利著名画家，是莫兰迪色系的创始人。他拥有高度的个人化创作风格，并用其精妙的色彩阐释了事物的简约之美。莫兰迪选择非常简单的日常的杯子、盘子、瓶子、盒子、罐子作为他的绘画对象，创造出了一种简约而和谐的画面氛围。画面虽然只有简单的瓶瓶罐罐，但

具有高级感的色彩搭配成为几十年长盛不衰的配色宝典,而这套从莫兰迪画作中提取出来的色彩体系就是我们常说的"莫兰迪色系"。

莫兰迪的作品都呈现出一种非常一致的"灰色调"。如图3-66所示的这幅画作中,莫兰迪就运用了灰+红、灰+黄、灰+白。

在每一种原有的色调里加入一定比例的灰色,隔离了颜料原本的光泽,让每种颜色都蒙上一层中性的灰调,同时又不会让整个画面显得过暗。这些色调都有一个共同点——饱和度低。降低色彩饱和度,其实就是在降低和削减色彩对人情绪的影响。让我们观看时达到了一种情绪上的舒缓和平衡,产生一种冷静感。

图3-66 静物作品(莫兰迪)

莫兰迪色系可以理解为高阶的高级灰,接近于白色,并且每个物体的高级灰都有一定的颜色倾向。去除了鲜明的饱和度,留下的只是更宁静亲切的中间色,色调温和自然,舒缓高雅,因此这一色系深受各界设计师的青睐,被大量运用在服装设计、室内设计、景观设计和平面设计等领域。

二、色彩构成与设计项目转化

1. 莫兰迪色系在设计实践中的应用

(1)莫兰迪静物作品的配色案例。莫兰迪的创作对象多以静物和田园郊外的风景为主,每一种色彩的调和都是经过深思熟虑,尽管没有任何一点纯色,却蕴含了很多色彩。莫兰迪色系主要是在互补色、对比色、同类色等色彩对比上体现出一种高级感。下面我们来欣赏莫兰迪静物作品的配色案例,如图3-67所示。

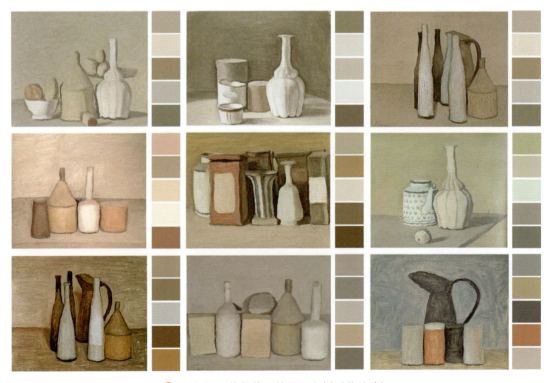

图3-67 静物作品的配色案例(莫兰迪)

（2）设计思考。我们在日常生活和学习中常会因为缺乏色彩搭配能力而限制了对色彩选择,学习色彩构成可提高对色彩的观察能力,帮助大家提升色感。色彩构成是设计的灵魂,如蒙德里安的原创作品《线与色彩的构成》运用了红、黄、蓝三原色搭配,色彩清新明快,简单但极富张力。该作品既运用了色彩构成的色相对比理论知识,又通过红、黄、蓝三色的色彩感受给人以清新明快的心理感受和视觉效果。莫兰迪的静物作品将高阶的高级灰运用到极致,是对色彩的对比、调和等色彩构成理论知识的运用。

从古至今很多经典配色,如莫兰迪色系、马卡龙色系、孟菲斯色系等,都是通过运用色彩构成的理论知识不断地探索获得的,并应用到平面设计、室内设计、景观设计等领域。这也让我们明确了色彩构成理论知识在设计实践中的转化与应用。

色彩构成中的视觉效果、色彩属性、色彩对比、色彩调和等都是我们真实生产项目（设计实践项目）的理论依据。沈阳奔跑的龟文化传媒有限公司刻度设计工作室利用降低色彩饱和度和纯度对比等理论知识,完成了女性新锐健身综合空间设计作品,如图 3-68～图 3-70 所示。

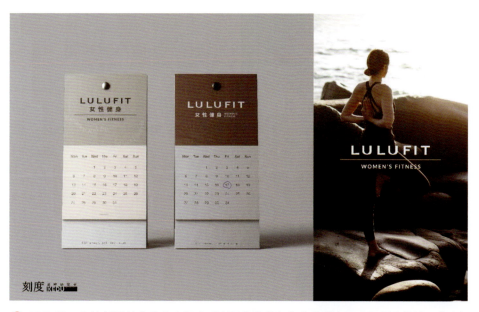

图 3-68　女性新锐健身综合空间 1（沈阳奔跑的龟文化传媒有限公司刻度设计工作室）

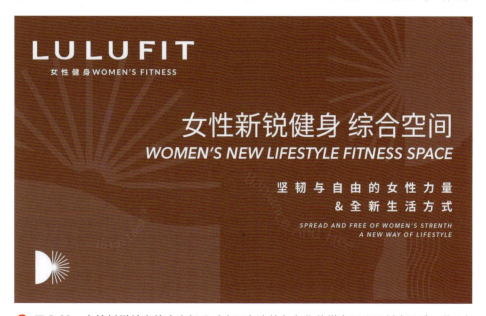

图 3-69　女性新锐健身综合空间 2（沈阳奔跑的龟文化传媒有限公司刻度设计工作室）

◆ 图3-70　女性新锐健身综合空间3（沈阳奔跑的龟文化传媒有限公司刻度设计工作室）

2．孟菲斯色系在设计实践中的应用

（1）孟菲斯色系案例。1981年，以意大利建筑师埃托雷·索特萨斯（Ettore Sottsass，1917—2007年）为首的孟菲斯小组成立，其代表作是索特萨斯经典作品《卡尔顿书架》。这个作品故意打破传统配色，使用了一些明快风趣、高饱和、高对比的配色。此配色对一般人来说很难搭配，但对懂得美学和色彩构成的人来说，却可以将它运用到设计中，并能够处理好色彩之间的关系，如图3-71所示。

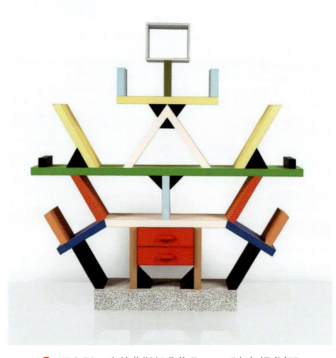

◆ 图3-71　索特萨斯经典作品——《卡尔顿书架》

而孟菲斯的名字来源于"抗议歌手"鲍勃迪伦详细的一首音乐作品 *Stuck inside of Mobile with the Memphis Blues Again*。孟菲斯风格就这样诞生了。孟菲斯小组汲取了流行与传统文化的精华，同时他们积极从东方艺术、非洲及拉丁美洲传统艺术中寻求灵感。这使得孟菲斯小组设计出了从天真滑稽到怪诞离奇等不同情趣的作品，展现了各种富于个性化的文化内涵。孟菲斯小组用个性化的表达方式在多个领域做出了巨大的贡献。孟菲斯风格对世界设计领域产生了广泛而深远的影响。

（2）设计思考。在色彩构成课程的学习中可以发现，当出现很多颜色时同学们往往不会运用，颜色的饱和度越高，色彩搭配越难，越容易出现问题，而孟菲斯色彩却能够帮助同学们解决这个问题。在孟菲斯色彩中常采用高纯度的颜色搭配，我们可以通过孟菲斯色彩激发灵感，可采用纯度高的互补色调、对比色调或分离互补色调进行色彩搭配。沈阳奔跑的龟文化传媒有限公司刻度设计工作室利用孟菲斯配色理论知识完成了熙和创想空间设计作品，如图3-72和图3-73所示。

图3-72　熙和创想空间1（沈阳奔跑的龟文化传媒有限公司刻度设计工作室）

图3-73　熙和创想空间2（沈阳奔跑的龟文化传媒有限公司刻度设计工作室）

三、设计实践

1. 设计内容及要求

综合运用色彩构成理论知识，以推动城市文化建设及促进城市文化繁荣进步为主题完成平面设计作品。要求：附有文字说明，色彩模式为 RGB，规格为 A3（297mm×420mm），分辨率为 300dpi。

2. 案例鉴赏

案例鉴赏作品如图 3-74 和图 3-75 所示。

图 3-74　2023 年辽宁省城市文化设计大赛一等奖 1

图 3-75　2023 年辽宁省城市文化设计大赛一等奖 2

课后作业

1. 收集生活中的色彩构成案例,运用相关原理和知识分析这些案例,并形成文字材料。
2. 完成色相对比、明度对比、纯度对比和面积对比构成作品,参考尺寸为20cm×20cm。
3. 完成色彩采集构成作品,参考尺寸为20cm×20cm。
4. 运用色彩构成的相关原理和知识,以城市文化为主题,完成平面设计的相关练习,尺寸为42cm×29.7cm。

第四章 立体构成

第一节 立体构成概述

立体构成是以视觉艺术为基础，以力学为依据，用一定的构造材料将造型要素按照一定的构成原则组合成新的立体造型。立体构成广泛应用于建筑、商品、产品、工业等设计中。立体构成包括半立体、线立体、面立体、块立体，它是一门研究在三维空间中如何将立体造型要素按照一定的原则组合并赋予个性美的立体形态学科，整个过程是一个从分割到组合或从组合到分割的过程。立体构成的基本元素是点、线、面，它们可以组合成任何形态。

第二节 立体构成的基本要素

一、立体元素

1. 基本元素

立体构成是一门研究空间立体造型的学科，包括分割及组合等过程。任何形态的原型都是由点、线、面等基本元素构成的。形态构成学离不开构成的基本元素——点、线、面的界定，如图4-1～图4-3所示。

首先，我们要能够辨别构成元素角色的转变。立体构成的元素表象特征有其自身的相对运动性。例如，线在立体构成中的具体特征表现就是相对运动的。任何单一角度下的表象特征都只是暂时的。当线自身旋转到以截面为表象特征时，那就是"点"。同样道理，此时的点可以是线的转折处，也可以是椎体的端点、顶点，还可以是相对弱小的球体的代名词。一切都是以立体的三维构造为核心来加以论述。

其次，我们要理解立体造型规律的相对复杂性。在形态构成学中，就其功能来讲，立体构成能够使原有的视觉虚拟化造型得到触觉化的客观补偿，丰富了无光源条件下对客观造型的理解与认知方式，如相对偏重于平面的盲人文字造型等。这不仅增加了构成学的服务范围，也佐证了立体构成的全面性、复杂性和客观性，如图4-4所示。

最后，立体构成造型创作与自然科学的发展建筑学、环境设计等也关系紧密。理论上讲，立体造型在构成学中是平面、色彩等其他构成的综合体现和客观现实展现，是具有创造性的客观构成实体，是形态构成学中较复杂的一种表现形式。

第四章 立体构成

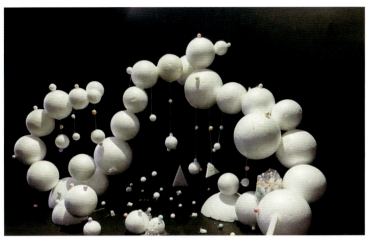

图 4-1 点的构成

图 4-2 线的构成

图 4-3 面的构成

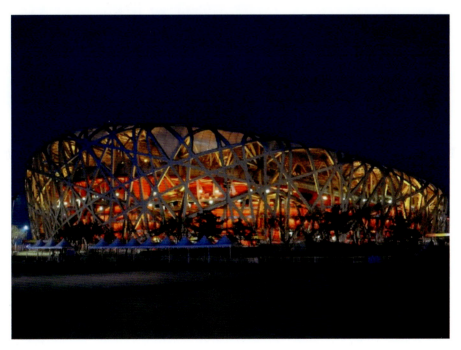

图 4-4 北京鸟巢

2. 色彩元素

立体构成包含色彩元素，每一个立体形态都有自己特有的色彩关系，色彩元素在立体构成过程中有特定的作用。

色彩是依附于物体上的，立体构成是使用各种不同的材料将造型要素按照形式美的原则组合成为新的立体构成设计作品的过程。对三维造型研究的影响来说，主张淡化色彩在立体构成中的作用，是为了突出在三维空间表现过程中造型的重要性。一个成熟的三维造型将为色彩的后续表现提供理想的客观基础平台。色彩要素是立体造型艺术效果的最终加强和完美展现，如图4-5所示。

3. 空间元素

空间是指实体形态之间的间隙，或是被实体形态所包围的间隙。空间是物质存在的广延性，是不以人的意志为转移的客观存在，是永恒的。在立体构成的要素中，空间是一个非常重要而又常常容易被忽视的要素。

空间可分为实空间和虚空间，我们往往很容易注意到实空间。实空间是看得到的，是指物质形态实体所限定的空间；虚空间是空间的组成部分，但实际上不存在，不过能够经过一定的条件刺激后被感知，如图4-6所示。

图 4-5　广州城市涟漪游乐空间景观设计

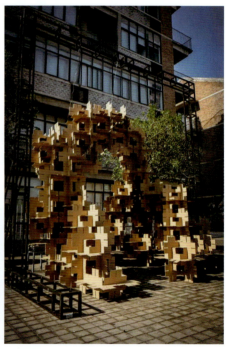

图 4-6　《时光缩影》（构造大赛中的四川美术学院参赛作品）

4. 仿生元素

自然物的形态仿生分为具象仿生和抽象仿生。具象仿生主要指植物图案和动物图案等。抽象仿生主要对自然物的造型进行提炼概括，抽象出有生命意义的形态，如图4-7所示。

5. 光元素

光元素可以构成空间，也可以改变和美化空间。光有自然光和人造光两种，日光、月光、星光属于自然光。如图4-8所示，这些作品是以太阳光为主要光源，运用光的表现形式，将点光源、线光源和面光源等与立体构成相结合。

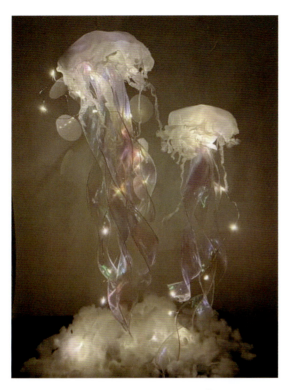
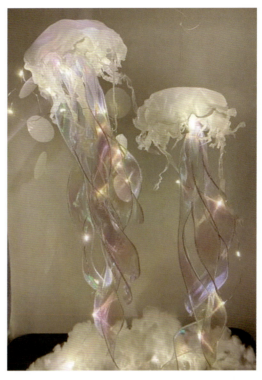

🔆 图4-7 水母仿生立体构成

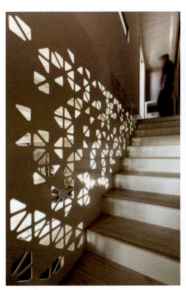
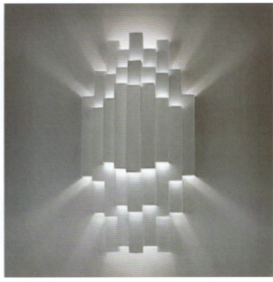
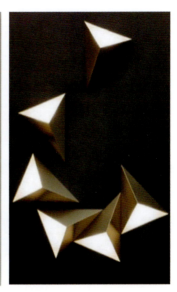

🔆 图4-8 光立体构成

二、立体形态的感觉

1. 量感

立体构成中的量感,从物理现象上看,可以理解为体积感、容量感、重量感、范围感、数量感、界限感、力度感等。而物体的大小、占据的空间、秩序与方向、聚合与分散等这些问题,使我们在构成创作中会"量力而行"。现实社会中存在两种量感,即物理量和心理量。物理量是指物体的重量,如体积的大小或容积的多少。心理量是指人的心理对物体重量的一种感觉。立体构成中的量感主要是指心理量,是指心理对形的本质感受。

2．运动感

物质的运动是绝对的,静止是相对的。但在人们的感觉中,总把那些不可视的运动缓慢的物体当作是静止的。正因如此,艺术家的兴趣与追求就是要去表现那些静止的形态中的潜在内力变化关系。通过对物体材料的改变,去强调物体运动变化的本质。

3．空间感

在立体构成的要素中,空间是一个非常重要而又常常容易被忽视的要素。空间和物质形态是相互的,物质形态存在空间中,空间也要依靠物质形态作限定。强化形态的空间观念是为了提高立体形态在空间表现的感染性,因为造型艺术本身就是一种空间艺术,它是在三维空间进行的艺术活动。空间感包括生理空间、心理空间、物理空间、虚拟空间、光的空间等。

4．肌理感

由材料的表面纹理、构造组织而产生的视觉和触觉质感称为肌理感。肌理感在造型的表现中起着重要的作用。它可以丰富造型,加强立体感和质感,尤其是在装置构成表现中,也可以使物体形态达到以假乱真的真实效果。造型中的肌理表现有自然肌理、人工肌理等。

5．错觉感

错觉不单指视觉上产生的错误感觉,还指产生在触、味、听和心理上的错觉。"瞎子摸象"的故事就是在触觉中所产生的错觉。一提起魔术或立体电影,虽然人们知道这是一种错觉的反映,但还是被深深地吸引着,这也是错觉感的功效。在立体构成和雕塑装置中,同样也可以让错觉感发挥其魔幻般的魅力。

第三节　立体构成的形式

一、二点五维构成

二点五维构成也称半立体构成。二点五维构成是指在平面材料基础上进行立体加工。二点五维构成是介于平面构成与立体构成之间的构造形式,是平面构成向立体构成的过渡。不仅在视觉上具有立体感,同时也在触觉上具有立体感,如浮雕、建筑贴面、装饰画等艺术品都属于半立体造型表现。

二点五维构成方法常因材料的不同而有差别。二点五维构成常用的材料有纸张、布、皮革、木板、纤维板、石膏板、水泥板、石板、金属板、玻璃等。纸作为传统的面性材料,不仅造型可塑能力强,空间表现力丰富,更可用折屈、压屈、弯曲、切割等不同的加工方式处理。但要表现出各种各样丰富的立体造型,还必须经过反复深入的研究和实践才能达到预期效果。构成形式和加工手法也多种多样,如图4-9所示。

二、点的立体构成

立体构成中的点是相对而言的,它有宽度、长度及厚度,它是以任何形态存在的可以触摸的物体,是相对较小而集中的立体形态。

点立体是在空间中构成的形体,是形态中最初的元素和最小的表现单位。点立体有长短、宽窄及运动方向,

是由各元素相互比较而确定的。点立体的大小不超过一定的限度，否则会随着点的扩大发生转换，从而失去自身的性质而变成块立体，如图 4-10 所示。

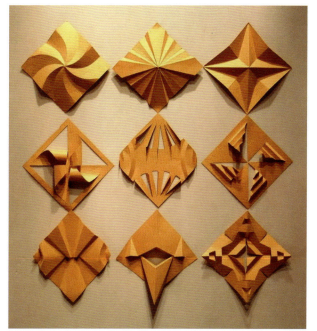
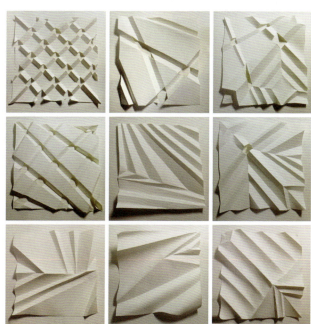

图 4-9　半立体构成

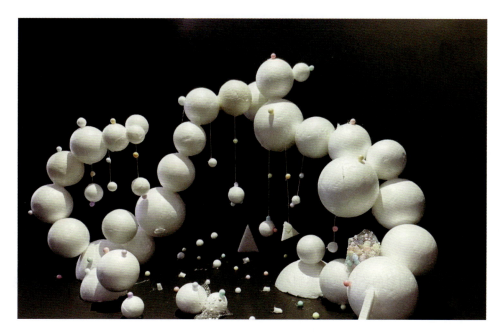

图 4-10　点的立体构成

三、线的立体构成

立体构成中的线是有决定长度特征的材料实体，通常称这种材料为线型材料。用线型材料构成的立体形态称为线立体构成，线立体构成是以纤细而轻巧的线群积聚，形成具有一定空间感且透明的立体空间造型，透过这些线群的空隙可以观察到各个层次所表现出来的线面结构和效果，同时体现出韵律美、运动美和节奏美，如图 4-11 所示。

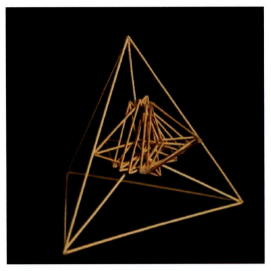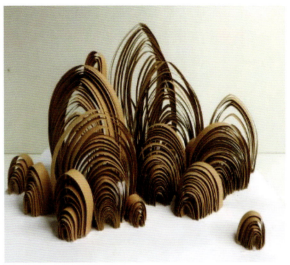

图 4-11　线的立体构成

线的疏密会使人产生一种空间感和距离感。如果将线密集排列，会产生面的感觉，犹如线群的集合，如图 4-12 所示。

图 4-12　Heatherwick Studio（赫斯维克工作室）作品（英国）

线与线之间产生的间距会使线型材料构成所表现的形体具有半透明的效果。线型材料所包围的空间立体造型必须借助于框架的支撑。线可以通过各个层面的交错呈现出疏密变化，从而形成优美的韵律。线型材料本身只有长度，是不具备空间感的，但通过将同种材料或不同材料的线型材料排列组合、聚集，就会由线形成面，再由面的组合形成体，从而得到空间的立体造型。

材料是立体构成的物质基础，立体构成的创造性思维离不开材料本身。立体构成中的立体造型要依赖于物质材料来表现，物质材料的性能直接限制了立体构成的形态塑造，同时，材料的肌理是视觉功能和触觉功能艺术表达中重要的组成部分，比如粗糙与细腻、冰冷与温暖、柔软与坚硬、干燥与湿润、轻快与笨重、鲜活与老化等。

在生活中，常见的硬质线材有条状的木材、金属、塑料、玻璃等，软质线材有毛、棉、丝、麻，以及化纤等软线和较软的金属丝。采用不同的材质可以表现出不同感觉的立体构成作品。材质的研究不限于此，在应用过程中还应选择合适的材料来满足心理、氛围等因素的不同需求。

四、面的立体构成

面既是二维的,也是三维的。面是线移动的轨迹或是围合体的界面。面可分为直面和曲面两种。面的立体构成是具有长、宽二度空间素材所构成的立体形态。

在立体构成中,面构成的形态具有平薄和扩延感。平面上稍微浮起来的立体化可形成光影艺术效果。面可以分隔和组织空间,利用面的特点可以制作丰富多彩的艺术作品,如图4-13所示。

图4-13 面的立体构成

面型材料的加工材料中可供面构成使用的材料非常多,在练习中可以使用250g以上的白色卡纸,既方便切割和弯曲,又便于相互连接,加工起来也比较方便容易。除此之外,按照板材的分类,还可以使用以下材料:切割板材有木板、金属板、纸板等几乎所有板材;折叠板材有纸板、金属板等;模塑成型的板材有石膏板、塑料板、玻璃纤维板、金属板、有机玻璃板等;编织成型的板材有网、竹编、草编、金属丝编等材料。

五、块的立体构成

块型材料的组合构成是以最基本的几何形体的分割为基础的。块型材料的分割是指对块状立体形态进行多种形式的分割,从而产生若干不同形态的过程。按照构成方式的不同,块型材料的构成又分为分割和组合两大类,块型材料的分割和组合有着必然的关联。块型材料的组合构成是以两个以上的块型材料单位为前提的,包括单位形体相同的重复组合(又称为重复形、相似形组合构成)和单位形体不同的变化组合(又称为对比形组合构成)。组合构成的实质就是数量的增加,在充分运用均衡与稳定、统一与变化、对比与微差等美学原理的基础上,创造出具有一定空间感、质量感、运动感的造型形态,如图4-14所示。

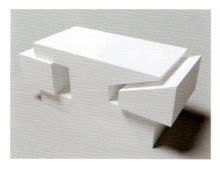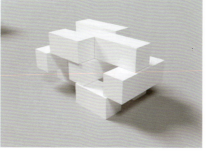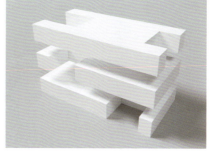

图4-14 块的立体构成

单体是块型材料的基本几何形体体现。几何形体也称为抽象形体,常见的有正方体、长方体、球体、柱体、锥体、棱柱体等。所有的块型材料造型都是由基本几何形体开始的,各种块材形体都是有长、宽和厚的空间实体,有机形体构成则复杂得多。

六、综合立体形态构成方法

综合立体构成是将线材元素、面材元素、块材元素不同的形态进行综合性的重组,形成立体的空间造型。通过研究空间与形态的构成方法,并根据这些造型方法组织形体,可创造出新的形态。应研究基本形之间的关系,熟练掌握它们之间的构成法则,以便创作时在多样中求统一,在统一中求变化。

1. 结构骨架

形的基本单元是按照"骨架"所限定的结构方式组织起来的,从而形成新的形状。所谓的"骨架",指的就是结构方式。骨架可分为可见骨架、不可见骨架和暗含的骨架三种类型。中国美术家协会环境设计艺术委员会联合清华大学美术学院等单位举办的2021"心境空间 构筑和谐"中国空间艺术构造大展的部分参赛作品如图4-15~图4-18所示。

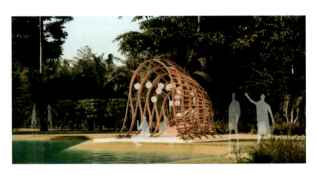

✿ 图4-15 《织·索》(南京信息工程大学参赛作品)

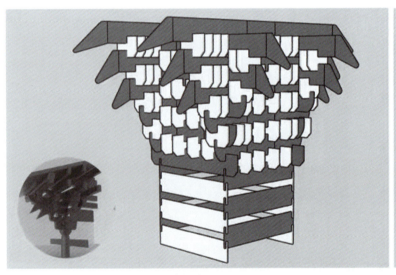

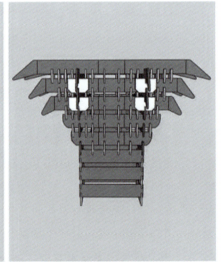

(a) 效果图　　　　　　　　　　　　　　　(b) 前视图

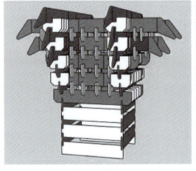

(c) 顶视图　　　　　(d) 左视图　　　　　(e) 右视图

✿ 图4-16 《斗与拱》(沈阳城市建设学院参赛作品)

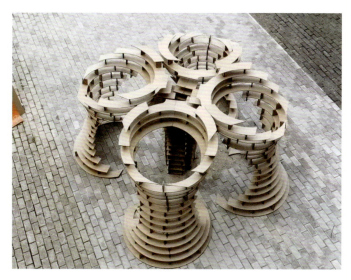

图 4-17 《山岩·唤》(广西艺术学院参赛作品)　　　图 4-18 《山居秋暝》(新疆师范大学参赛作品)

2. 空间方法

空间既是无限的,也是无形的,空间方法就是利用空间的作用来组织形体。立体构成中的空间是具体的,是具体形态对空间的围合,是形态与空间的关系。每一个形态在其周围都有一个人们心理所能感受到的界限和控制范围,这是心理意义上的空间。距离越近,控制感越强;相反,距离越远,控制感就越弱。不同的构成组织方式所产生的空间感是不同的,我们将这种心理上感知到的空间感称为场感。这种场感随着物体距离的不同而发生变化,距离形体越近,所产生的场感越强;距离形体越远,所产生的场感越弱。人们感受到的体量越大则场感越强,反之则越弱。

空间方法要求形体之间的距离保持适当,形体之间距离太远,相互之间将会失去关联,形体之间距离太近,则近似为一个实体。空间方法中还可以利用形体之间的距离及形体的大小形成方向感或动势。

第四节　立体构成项目应用案例

一、广州无限极广场

广州无限极广场位于广州市白云区白云新城中轴线上,自 2016 年中标项目,景观设计与建筑设计同期介入,历时 5 年半,由扎哈·哈迪德建筑事务所与广东省建筑设计研究院有限公司合作设计。建筑按绿色三星级、LEED 金级设计,是 2021 年广州市绿色建筑标杆示范项目,同年取得绿色建筑三星级运行标识,如图 4-19 所示。

作为无限极(中国)有限公司全球总部,项目包含两座 8 层高"商办同圈"建筑,并由两条连廊与一条天台绿径相连,俯瞰形成象征无限循环的符号 ∞。景观由此划分出南北广场、中心互动区、两座建筑中庭、屋顶花园及边界种植区。

景观以建筑的无限循环符号 ∞ 为表现元素,整体以流畅的曲线延伸场地空间并模糊边界。扎哈·哈迪德及其团队设计了充满流动性、延续性的建筑曲线,并试图将人与时间、自然建立关系,通过城中轴线与地下铁路的通行,予以文化、艺术与互动的碰撞,塑造与城市不可分割的时代旋律。结合场地功能,从概念初期到方案呈现都延

续了对扎哈式独特曲线的诠释。通过将平面的曲线语言经过概念置换，重新排布线与线之间的间距，最终输出三维曲线语言。同时进一步结合水景、座凳和草阶等景观功能空间重塑线条，从而形成不同的基质模块，如图 4-20～图 4-22 所示。

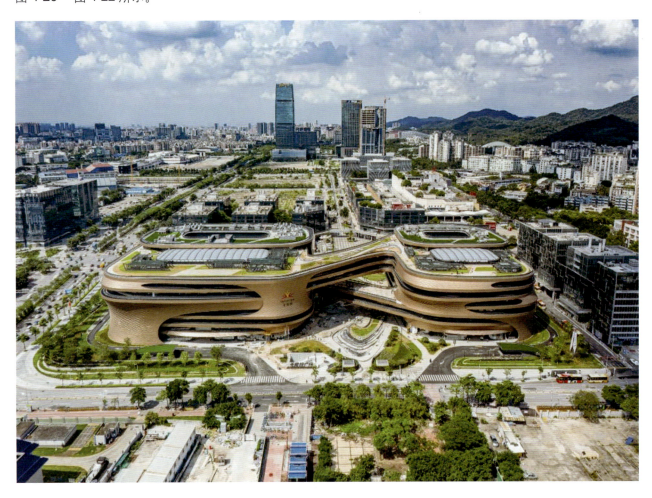

图 4-19　广州无限极广场鸟瞰图

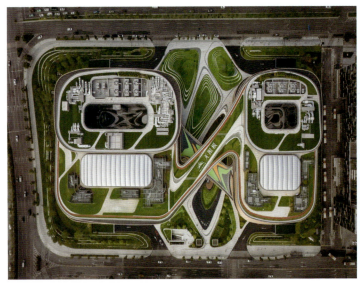
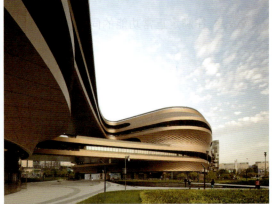

图 4-20　广州无限极广场平面图与建筑外观

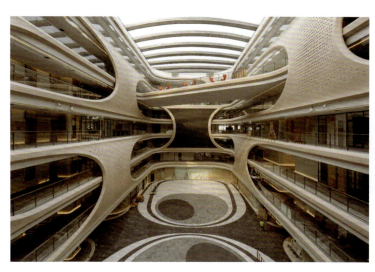

图 4-21　无限极（中国）有限公司全球总部的室内场景

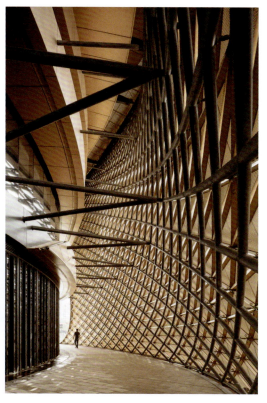

图 4-22　无限极（中国）有限公司全球总部的建筑外立面

二、"异形"椅 Lawless

在立体造型中，线型材料通常可以通过重复排列、转折、起伏与交织等变化塑造出面状或体状的空间与形体，并且传递出灵巧、动感、关联的特点。

线型材料在进行构成时又可以分为单线型材料的构成和多线型材料的构成两大方向。单线型材料的构成强调单线本身的粗细、外形的曲直特征、凝结交织的疏密程度以及方向运转等方面的变化；而多线型材料的群组构成则更加注重多组线型材料集体所形成的规律与秩序的彰显，而产生秩序的基础是线型材料按照对称、旋转、发射、渐变、张弛有度、比例等方式形成的排列框架与结构。

由美国设计师 Evan Fay 设计的"异形"椅 Lawless，在满足正常功能的同时，又给人带来了全新的感受。这款座椅运用线型材料将长条形软垫编织在焊接的钢棍架上，组合成椅子的形状。线型材料是以长度为特征的立体型材，从材料质地可以分为软质与硬质两种。"异形"椅 Lawless 运用了软质与硬质两种材料，形成鲜明对比。两种材质在视觉上形成了强烈对比，有序而平衡的钢棍与混乱无章的软垫也制造了一组矛盾冲突，从而创造了一个对立却互补的现实空间，如图 4-23 所示。

图 4-23　"异形"椅 Lawless（美国设计师 Evan Fay）

第五节 思维训练与设计实践

一、思维启发

1. 约恩·乌松设计的悉尼歌剧院

约恩·乌松（Jorn Utzon，1918—2008年）出生于丹麦哥本哈根，是丹麦著名建筑设计师，他是2003年普利兹克建筑大奖获得者。悉尼歌剧院是约恩·乌松最著名的设计作品，位于澳大利亚悉尼。这是20世纪最具特色的建筑之一，也是世界著名的表演艺术中心，如图4-24所示。

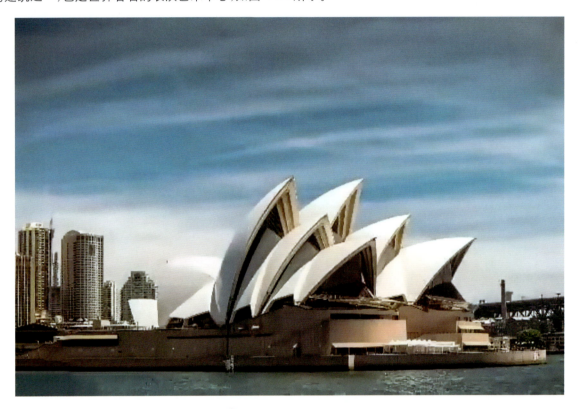

图4-24 悉尼歌剧院

2007年6月28日，这栋建筑被联合国教科文组织列为世界文化遗产。悉尼歌剧院整体被分为三部分：歌剧院、音乐厅和贝尼郎餐厅。它们并排立于巨型花岗石基座上，建筑主要以块体叠加的形式进行设计，通过多个几何形体积聚，组合成丰富的体量结构关系。三部分各由四块巨大的"贝壳"组成，这些贝壳依次排列，前面三个面向海湾，并且一个盖着一个，最后一个则背向海湾，看上去很像两组打开壳倒放着的蚌。高低不一的尖顶壳，外表用白格子釉瓷铺盖，在阳光的照射下，远远望去，像海贝相拥，又像一片片船帆飘动，故有"船帆屋顶剧院"之称。乌松晚年时说，其设计理念既不是贝壳，也不是船帆，而是来源于切开的橘子瓣的启发。这一创意来源也被刻成小型的模型放在悉尼歌剧院前，供游人感受这一平凡事物引起的伟大构想。

2. 雅克·赫尔佐格和皮埃尔·德梅隆设计的中国国家体育场"鸟巢"

雅克·赫尔佐格（Jacque Sherzog，1950— ）出生于瑞士的巴塞尔，曾在苏黎世联合工业大学接受教育并在那里遇到了皮埃尔·德梅隆（Preerede Meuron，1950— ），他们都是瑞士人。

1978年,德梅隆和赫尔佐格合伙建立了一家建筑设计事务所,1997年正式采用赫尔佐格和德梅隆的名称。2001年,他们将一个旧的伦敦发电站改建为泰特现代艺术馆,并因此获得了凯悦基金颁发的最重要的建筑奖——普利兹克奖。他们的经典作品有德国慕尼黑安联足球场和中国国家体育场"鸟巢"。

中国国家体育场由于外形像鸟的巢穴,故被称为"鸟巢",他是赫尔佐格和德梅隆最著名的建筑作品之一,被誉为"第四代体育馆"的伟大建筑作品。"鸟巢"的建造宗旨是满足奥运需求,其设计重视"后奥运开发",采用了线式构成的方法。它就像树枝编织的鸟巢,整个体育场结构的组件相互支撑,内部没有一根立柱,从而形成具有巨型网状结构的构架,人们通过透明的膜材料可以看到场馆内红色的碗状体育场看台。整个"鸟巢"的设计还加入了中国传统文化中镂空的手法、陶瓷的纹路以及喜庆的红色,与现代最先进的钢结构设计完美地融合在一起,如图4-25所示。

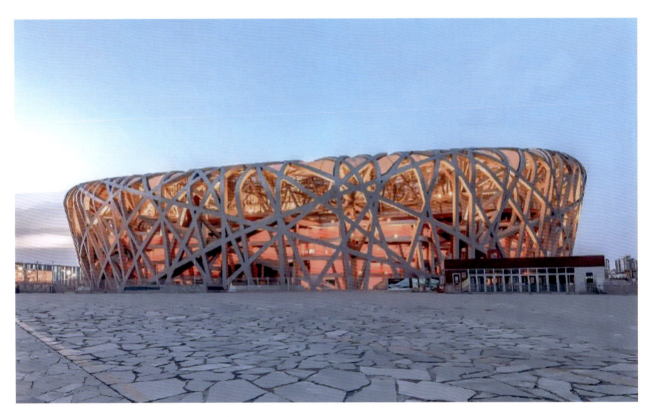

图4-25 中国国家体育场——"鸟巢"

二、立体构成与设计项目转化

现实生活中所有的物体构造都是立体构成,而大部分的物体构造都是由线、面、体构成。艺术家胡泉纯的艺术装置作品《永无止境》位于北京外国语大学西校区,作品创作概念源于对北外精神和使命的解读——沟通、交流、连接。作品形态正是对这三个关键词的视觉化和空间化的表达。设计时利用线的特征进行拉伸,形成椭圆形中部后又向上拉伸,很好地体现出充满张力的拱形结构。圆形寓意着沟通、联系和生生不息的循环,拱门与桥梁的形态有一定的联系,进一步体现了北外在对外事务和文化交流中所起到的沟通桥梁的作用。圆拱形结构定义了装置的外部形象和内部空间体积。该作品不仅可用于视觉欣赏,还提供了参与性和体验性的空间。

《永无止境》内表面刻有101种不同语言的"你好",体现了北外的101种语言教学项目,表达了对世界的热烈问候。该作品采用5mm厚耐候钢焊接而成。文字背后内衬LED灯光,夜晚可以发出柔和的暖光,如图4-26和图4-27所示。

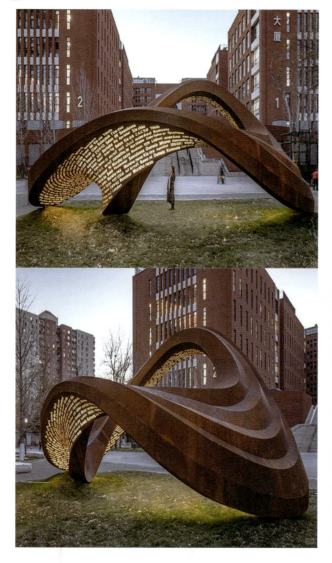

图 4-26 装置作品《永无止境》(胡泉纯)

图 4-27 装置作品《永无止境》细节图(胡泉纯)

三、设计实践

下面通过 2021"心境空间 构筑和谐"中国空间艺术构造大赛作品介绍立体构成训练的方法。

1. 设计要求

综合运用立体构成理论知识,以"美术艺术 科学技术"为主题,探究如何将美术、艺术、科学、技术相互融合,促进社会、经济、文化的高质量发展。通过环境艺术、空间艺术、公共艺术、装置艺术、雕塑艺术等多种艺术形式与科学的跨学科结合,探索艺术设计和前沿科技交叉领域的发展潜力。

完成以 A3 图幅排版的立体构成作品。要求:附有文字等设计说明,色彩模式为 RGB,规格为 A3(297mm×420mm),分辨率为 300dpi。

2. 案例鉴赏

案例鉴赏如图 4-28～图 4-31 所示。

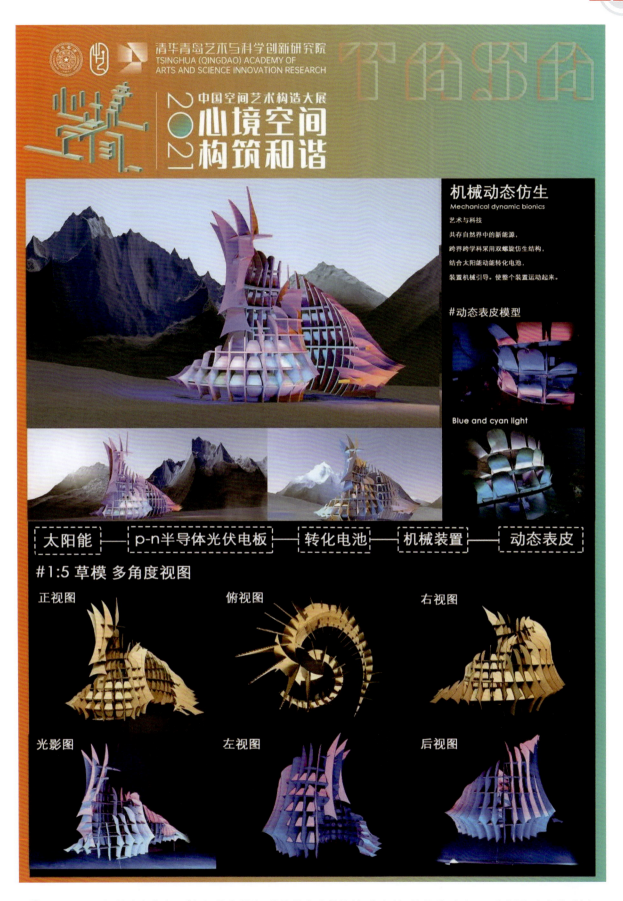

图 4-28 《机械动态仿生》（鲁迅美术学院，获奖学生为姜浩然、高奕婷、付馨瑶、主宝元、乐欣雨、陈晓琪、刘森烨、杨梓韬、翟艺皓，指导教师为张强）

构成基础

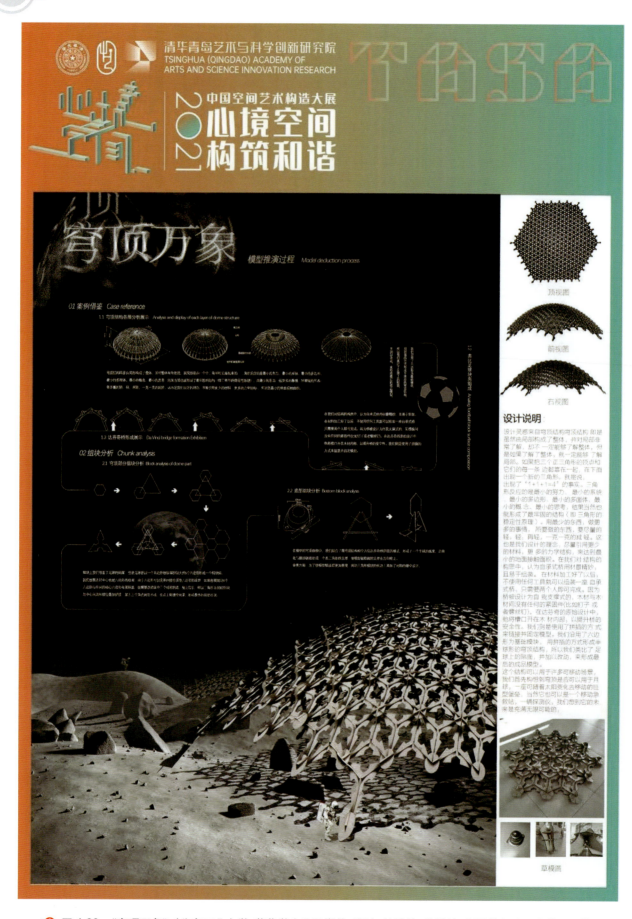

图4-29 《穹顶万象》(北京工业大学,获奖学生为田湘怡、郑洁、林雅婷、苏子怡,指导教师为石大伟、张洪)

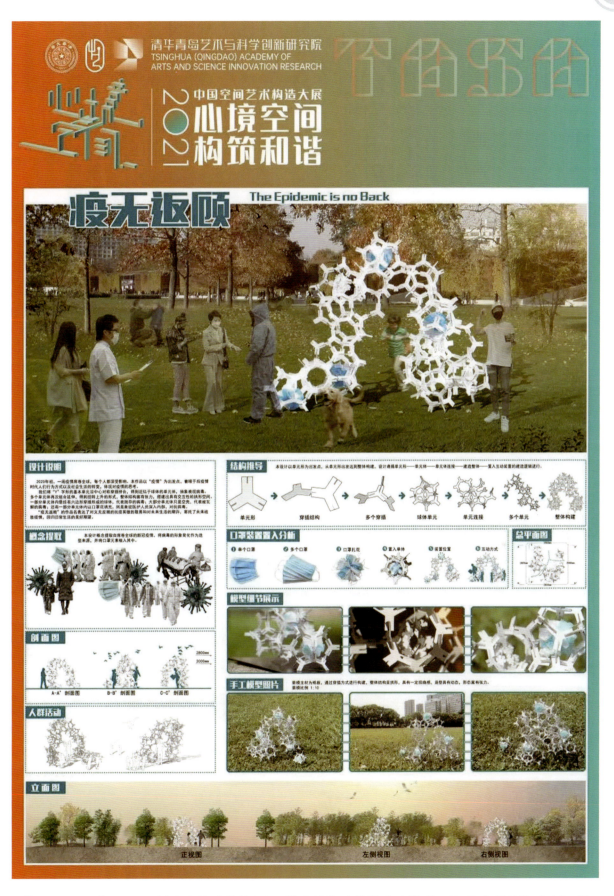

图 4-30 《疫无返顾》（中南大学，获奖学生为周悦、郑诗荧、高媛媛、邹晓祺、常亚婷、马瑞、付显洋、唐追衡，指导教师为李江、罗明）

构成基础

图 4-31 《时垒》(西安欧亚学院,获奖学生为魏来、张子涵、邱林林、侯若兰、陈宝龙、石磊,指导教师为刘晨)

课后作业

1. 收集生活中的立体构成案例,运用相关原理和知识分析这些案例,并形成文字材料。
2. 完成点、线、面、体及综合立体构成作品,参考尺寸为 50cm×50cm×50cm。
3. 运用立体构成的相关原理和知识,以城市与灯光为主题,完成立体构成的相关练习,参考尺寸为 50cm×50cm×50cm。

第五章 构成在设计类专业中的应用

第一节 建筑设计与构成

一、著名建筑设计师扎哈·哈迪德的作品——广州大剧院

扎哈·哈迪德（Zaha Hadid，1950— ）的设计一向以大胆的造型出名，她以流线型和曲线为主导，将空间的流动性和立体感发挥到极致，给人带来前所未有的视觉冲击，被誉为建筑界的"解构主义大师"。她的作品看似平凡，却大胆运用空间和几何结构，反映出都市建筑繁复的特质。

广州大剧院是扎哈·哈迪德首个大型设计作品，也是她在中国的第一个设计作品，被称为"圆润双砾"。其主体建筑为黑、白、灰色调的"双砾"。它将作为一流建筑屹立于全球歌剧院建筑家族之中，并成为21世纪的永久性"纪念碑"。2014年，广州大剧院被《今日美国》评为"世界十大歌剧院"之一。

广州大剧院在设计方案出台之初，就被业界认为"这是不可能实现的设计"。广州大剧院的设计突破了以往建筑的结构特点，没有垂直的柱子，没有垂直的墙，采用不规则的几何形体设计。外围结构采用强烈的凹进凸出的不规则折面，并与内部大跨度、大悬挑、倾斜的剪力墙柱形成了复杂的建筑空间。

这座建筑充分体现了自然元素与现代技术的融合，以及独特的美学价值和实用性。主体建筑以珠江水冲刷过的灵石为灵感，呈现出两块流线型的砾石形状，象征着广州这座历史悠久的城市与珠江之间的紧密联系。骑楼的不对称设计和不规则内壁形状展现了哈迪德一贯的前卫风格，同时为观众提供了丰富的观赏角度。大面积的玻璃幕墙不仅使建筑在白天能够充分吸收阳光，晚上还能展现出璀璨的夜景，既节能环保又增添了现代感，如图5-1和图5-2所示。

广州大剧院内部空间设计充满创意，不规则的内壁形状有助于实现较好的声音效果，流动型内壁的样式更适合音符的跃动，蕴含的剧院文化精神特征使得音乐、戏剧等表演艺术在这里得以完美呈现，如图5-3所示。

哈迪德设计的空间具有对立中统一的特征，包括虚与实、轻与重、固定与流动、开放与封闭、无光泽与透明等。这是一个从塑造自然环境过程中产生的空间，所以它的建筑造型也是不好归类的。

二、著名建筑师贝聿铭的作品——苏州博物馆

苏州博物馆坐落在江苏省苏州市历史文化保护区的核心地带，北倚世界文化遗产——拙政园，东临全国重点文物保护单位——太平天国忠王府，南对苏州东北街，西面与城市干道齐门路相连，是收藏、展示、研究、传播苏州历史、文化、艺术的地方性综合性博物馆。

构成基础

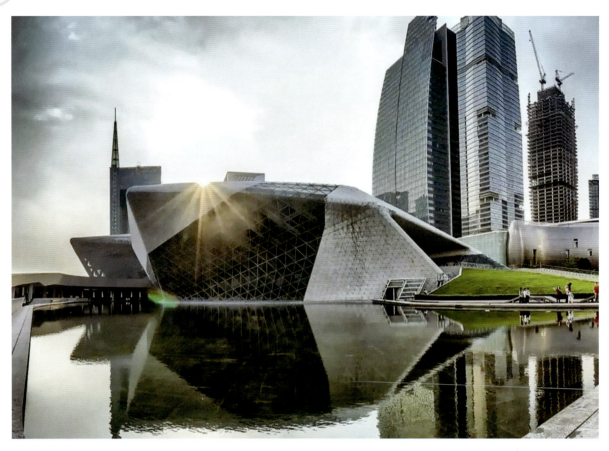

图 5-1　广州大剧院外观

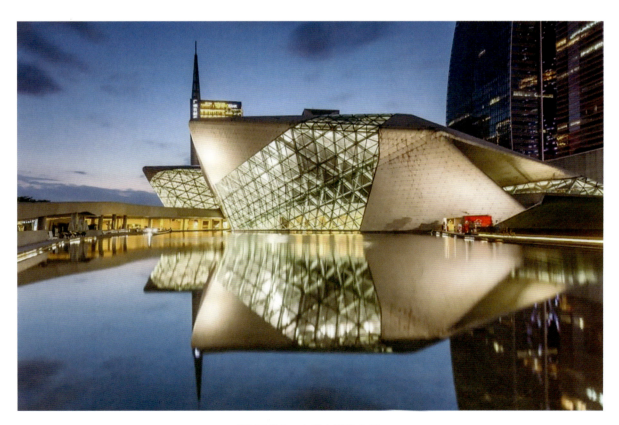

图 5-2　广州大剧院夜景

第五章　构成在设计类专业中的应用

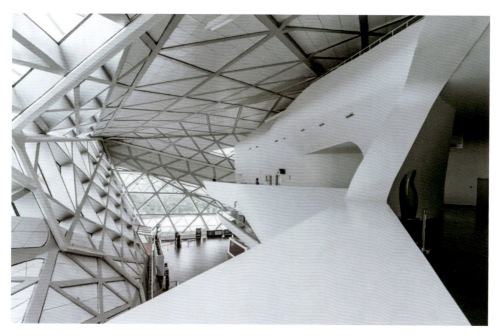

🔴 图 5-3　广州大剧院的内部空间

苏州博物馆外观几何图形的起伏变化，加上苏州地区特有的环境调色板，使之成为一个独特的混合体，代表了美籍华人著名建筑师贝聿铭（1917—2019 年）在当代背景下重新设想苏州和中国设计语言的雄心。外墙突出的灰色线条定义了建筑的形象，说明它呼吁融合新的语言和秩序的设计，如图 5-4 所示。

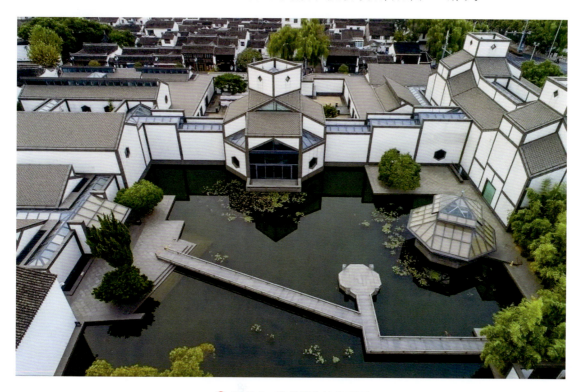

🔴 图 5-4　苏州博物馆俯瞰图

建筑立面、屋顶上，随处可见自然界的基本几何图形。四边形或三角形排列有序的基本图形组合，让复杂的建筑空间变得简约而又明快，使新馆在严谨之余又多了些活泼与艺术。鲜明的黑白色彩对比，几何线框变得明亮而有韵律，如图 5-5 和图 5-6 所示。

137

构成基础

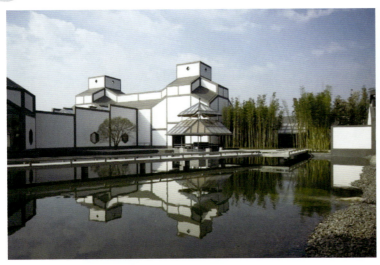
图 5-5　苏州博物馆外观

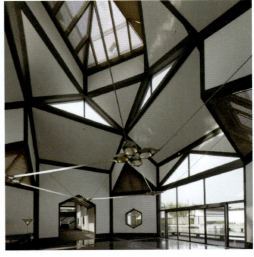
图 5-6　苏州博物馆室内设计

建造中，贝聿铭将馆内"园林小景"与周边拙政园的"园林大景"融为一体。贝聿铭以墙为纸，以石为元素，参照宋代书画大师米芾的水墨画，采用传统园林壁画的做法，将石头切片按照不同的排列方式进行摆放，使其高低错落，与墙体颜色浑然天成，如同一幅山水画，让现代博物馆与拙政园的空间过渡巧夺天工，"馆"在"园"中，"馆"和"园"和谐相融，如图 5-7 所示。

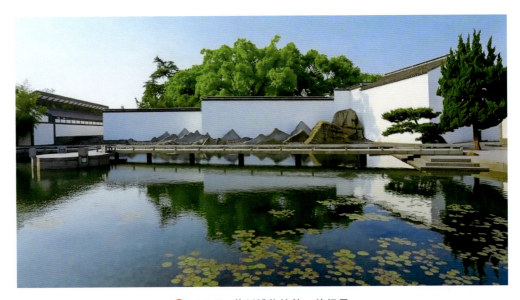
图 5-7　苏州博物馆的一处场景

三、MAD建筑事务所设计的朝阳公园广场

马岩松出生于北京，是 MAD 建筑事务所创始人，是首位在海外赢得重要标志性建筑的中国建筑师。他的设计作品有着非传统和常规的波澜起伏形式，由于大学毕业后在扎哈·哈迪德的事务所工作过一段时间，因此马岩松经常被归类为新一代解构主义建筑师。

MAD 建筑事务所是以东方自然体验为基础和出发点进行设计，致力于创造可持续又具未来感，且能体现高科技特征的建筑。这家拥有来自全球各地 80 余名建筑师的事务所曾被评为"中国 10 家最具创造力的公司"之一。

朝阳公园广场及阿玛尼公寓建筑群地处北京朝阳公园的南面，充满未来科技感的朝阳公园广场强调山水理念，用中国古代"借景"的手法将建筑融入整个朝阳公园与城市之间。整个项目由 10 座建筑单体组成，高低错

落有致，形成一幅山水画面。北京这组极具未来感的建筑更加强调自然向城市的延伸和渗透，将城市中的人造物"自然化"，运用中国古典园林建筑中"借景"的办法突破了朝阳公园与城市的界限，使自然和人造景观交相辉映。建筑外观整体色调呈深颜色，形体基本以曲线为主，给人一种安静神秘并带有未来感的印象。除了可使自然光全方位透射进建筑内，玻璃的深颜色也有效地减少了阳光直射所产生的热能，如图5-8和图5-9所示。

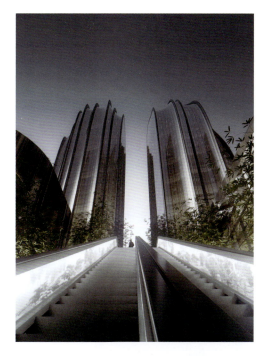

图5-8 朝阳公园广场夜景

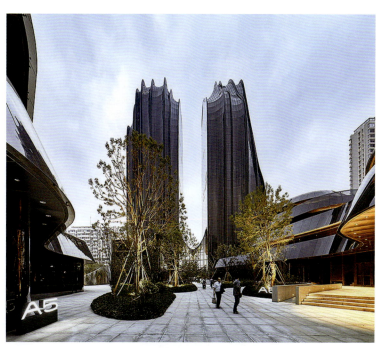

图5-9 朝阳公园广场

第二节 环境设计与构成

环境艺术设计是用物质技术手段对建筑内外环境进行再创造的一种空间设计。构成中的形态要素是环境中各种形状、轮廓的特征，由内在结构、外在结构、材料的肌理质感等形成了综合的构成。构成中的点、线、面、体的元素又构成了环境中的形态。

环境艺术设计包括室内设计、景观设计等学科。所谓环境，就是一个空间概念，包括物理空间和心理空间，是指平面、立体形态的物体在环境中所占有的限定空间。构成中的形态要素是环境中各种形状、轮廓的特征，由内在结构、外在结构、材料的肌理质感、颜色等形成了综合的构成。

一、设计师琚宾的室内设计作品

琚宾是水平线设计品牌创始人兼首席创意总监。琚宾方案设计中表达的核心底层逻辑是气质美学，如图5-10所示。

琚宾设计的西塘良壤酒店是基于西塘地域建筑的基本特征而创造的一处避世宁静的空间，在空间中融合了当代艺术、茶道、花道、音乐、诗与表演艺术，塑造了一个当代度假酒店的全新形象，也引领着时尚健康的新的生活方式，如图5-11所示。

在琚宾的作品中一定可以感受到线条的流畅、空间的灵动、节奏的变化、横向水平拉长的设计及轻松氛围，给人一种恣意畅快、超然洒脱的感觉，如图5-12和图5-13所示。

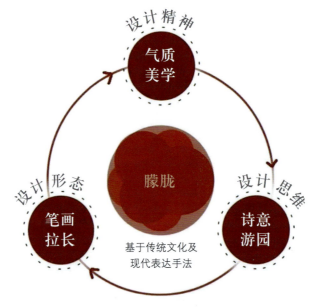

图 5-10　琚宾设计方案的核心

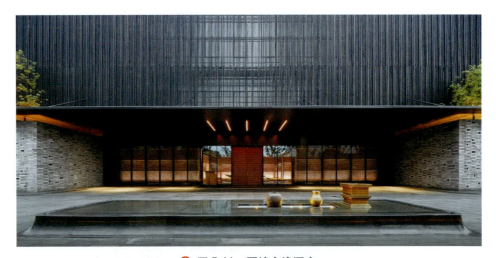

图 5-11　西塘良壤酒店

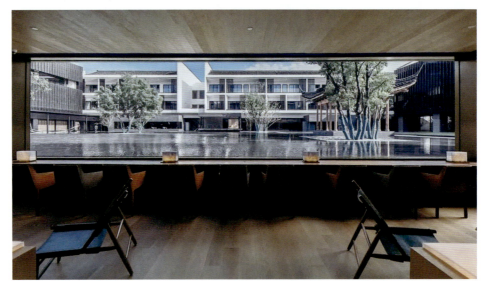

图 5-12　良壤酒店横向水平拉长设计 1

第五章 构成在设计类专业中的应用

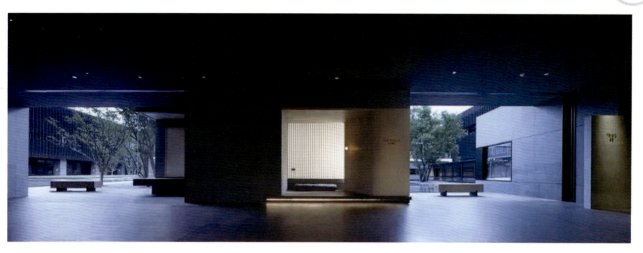

图 5-13　良壤酒店横向水平拉长设计 2

琚宾作品的立面构成形式感强烈，他很注重构图和构成，在横向处理上也相当娴熟，特别是在低位长窗框景的设计上，如图 5-14 所示。

图 5-14　琚宾设计的作品

御风者会所是琚宾一次新的尝试，用建构的方式通过色彩来围合出空间的氛围，通过环境对情绪上的引导来达到不一样的感官效果。在大厅和公共区域使用大量米色系颜色，使整个空间显得素雅宁静，氛围令人感到舒适且不失韵味，如图 5-15 和图 5-16 所示。

141

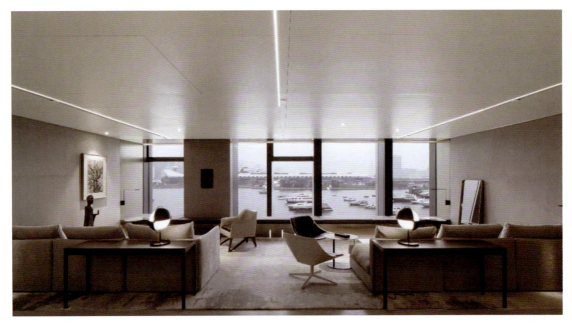

图 5-15　御风者会所 1

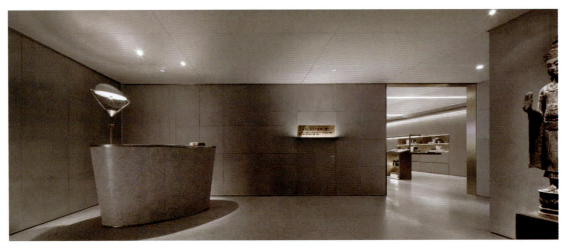

图 5-16　御风者会所 2

二、重庆蓝调城市景观规划设计有限公司作品——哈尔滨云湖公园

云湖公园项目位于哈尔滨市，由蓝调国际负责景观设计。设计团队寻求生态性和城市发展冲突的平衡，以实现人、自然与生态和谐共生。

设计重点突出了自然和气候带来的天然之趣，围绕大面积的生态湖畔打造流动感十足的空间，在冬季雪景的庇护下，打造具有沉浸感和交融感的艺术之境。

公园以场地原有的生态林为基底，保留了原址的 103 棵大树作为场地记忆的"叙事者"，让景观和建筑在林中自由伸展，并布设穿梭在自然林地中的小路，创造人与自然对话的机会。

滨水空间修复了自然驳岸，布设了多个亲水平台和栈道，拉近人与湖的距离，并设计了如飘带般的廊桥，将城市生活与水生态系统有机地联合起来。从构成的角度将点、线、面元素通过美学原理运用在设计平面与空间中。

生态湖沿岸的云湖艺术中心是整个公园景观的视觉中心，建筑将"月"的自然符号和人文意向加以概括、抽象和提炼变化，形成了与公园中云、湖、雪等充满自然气息的碎片相得益彰的形象，如图 5-17～图 5-20 所示。

第五章 构成在设计类专业中的应用

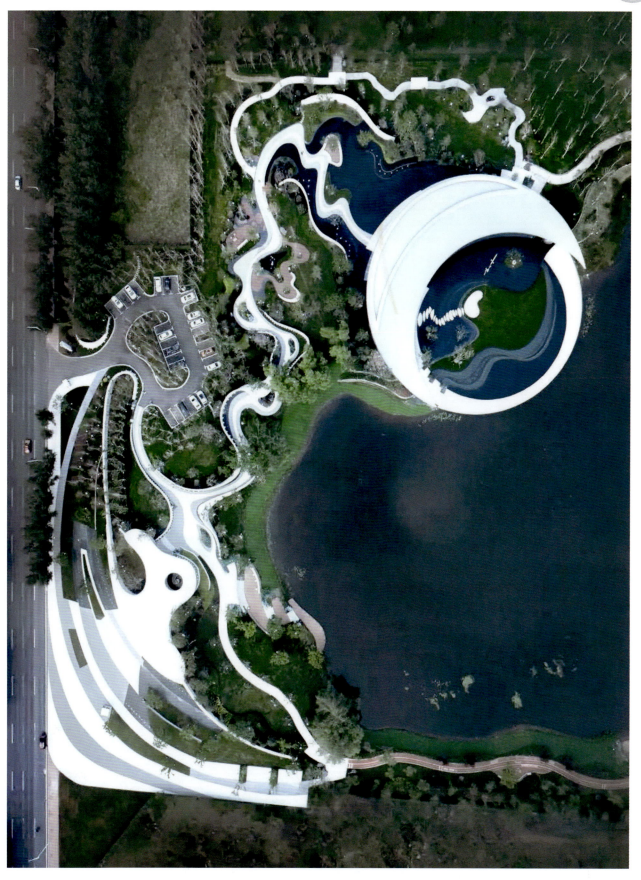

图 5-17 哈尔滨云湖公园顶视图

构成基础

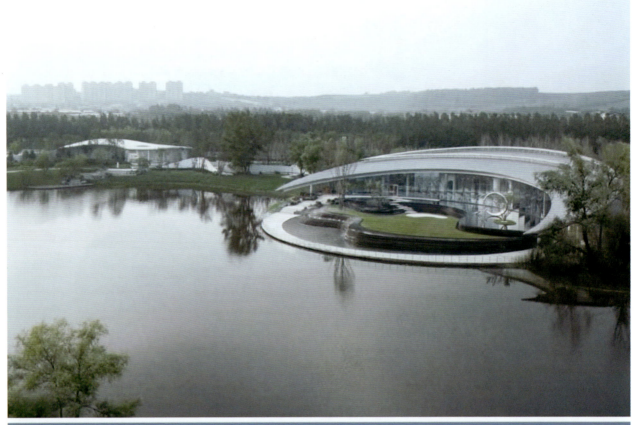

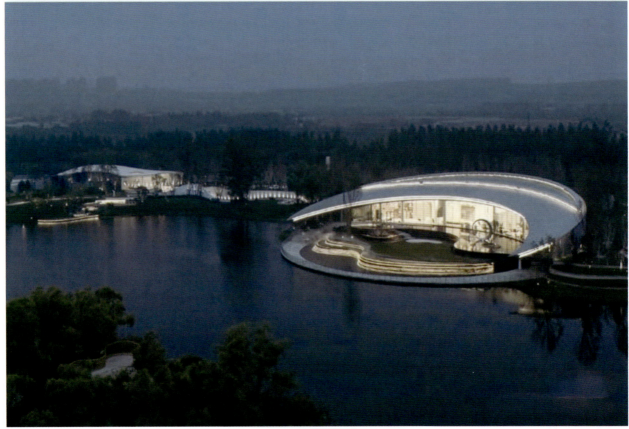

图 5-18 哈尔滨云湖公园白天与夜晚对比图

第五章 构成在设计类专业中的应用

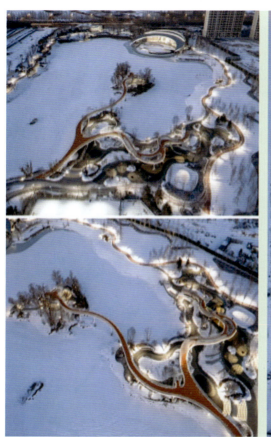
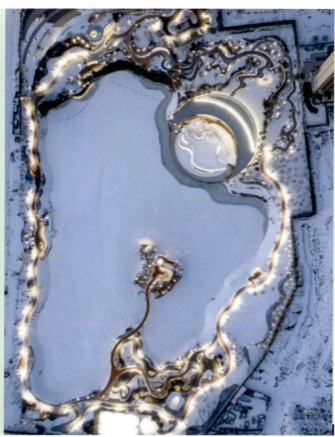

🔸 图 5-19　哈尔滨云湖公园雪天效果

🔸 图 5-20　哈尔滨云湖公园的局部

第三节 视觉传达设计与构成

"构成"是视觉传达设计的有机组成,是视觉表达过程中形式语言运用的基础,其重点研讨的是平面视觉表达的构成原理、规律、美学法则等关系。在视觉传达设计领域,无论是招贴设计、包装设计还是品牌设计、书籍设计等,与构成都有着密不可分的关系。构成对视觉传达设计所产生的影响是深远的。

一、著名设计师靳埭强设计的作品

靳埭强是国际著名设计大师及艺术家。在他的作品中除了能让我们处处感受到中国文化的独特魅力外,还能让我们深刻地体会到他对构成法则的解读与应用。

靳埭强的设计是以中国本土文化为底蕴,在对文化内涵剖析、解读的基础上,凝练视觉符号,并不断追求着开拓与创新,在意、形、色等各个方面都蕴含着中国文化之灵魂,如对自然的崇拜、对生命的尊敬、对生活的美好夙愿等,如图 5-21 ~图 5-23 所示。

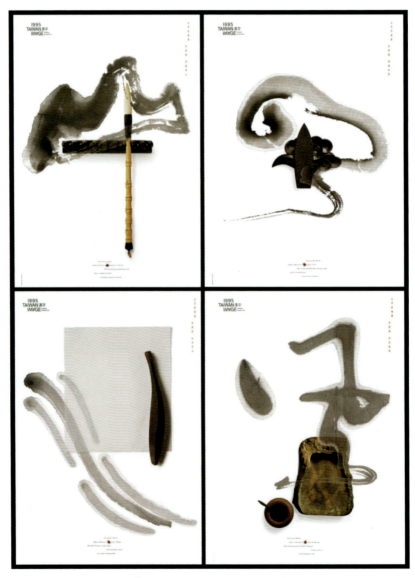

图 5-21 《汉字》海报设计

图 5-22 《岁寒三友》海报设计

图 5-23 中国银行标志设计

二、著名设计师陈幼坚设计的作品

陈幼坚深爱中国传统文化,对中国文化有着执着的追求和热爱。在他的设计作品中我们可以看到点、线、面构成元素的综合应用,可以看到东方文化和西方美学的融合与创新,可以感受得到民族文化的博大与伟岸,可以体会到浓烈的民族自信心与自豪感,如图 5-24 所示。

陈幼坚设计公司的标志设计灵感来源于中国民间传统吉祥图案四喜娃娃。四喜娃娃是我国古代民间婚嫁中的吉祥物,在图形语言的运用上,通过两个孩童视觉上的互相作用、互相借力,形成了图形共用、互为依存的视觉效果,视觉上可见四个孩童,因此得名四喜娃娃。陈幼坚致敬中国优秀传统文化,在此基础上创作了公司标志,如图 5-25 所示。

三、著名设计师陈绍华设计的作品

陈绍华提出的"大设计观"推动和影响着当代设计的发展和进步。2008 年北京申奥标志是他的代表作之一,陈绍华从民族文化和民族精神的深层次内涵入手,创作出了现代与传统相结合、民族与世界相融合的太极五环图形,并且获得了国际奥委会的称赞,如图 5-26 和图 5-27 所示。

图 5-24　标志设计合集

图 5-25　陈幼坚设计公司的标志设计

由中国邮政发行的第三轮生肖邮票中,其中有5枚为陈绍华设计的,它们分别是《甲申年》猴年生肖邮票(2004年)(图5-28)、《丁亥年》猪年生肖邮票(2007年)(图5-29)、《己丑年》牛年生肖邮票(2009年)、《壬辰年》龙年生肖邮票(2012年)(图5-30)、《甲午年》马年生肖邮票(2014年),陈绍华在惟妙惟肖地刻画作品中生肖形象的同时,更是将构成知识与中国元素凝练其中。

第五章 构成在设计类专业中的应用

图 5-26　北京申奥标志设计（陈绍华）

图 5-27　北京申奥标志系列设计（陈绍华）

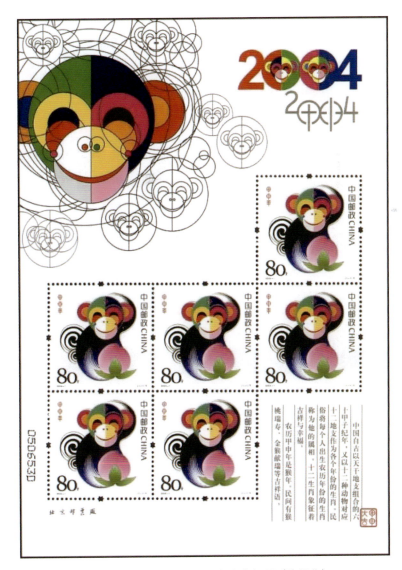
图 5-28　《甲申年》猴年生肖邮票（陈绍华）

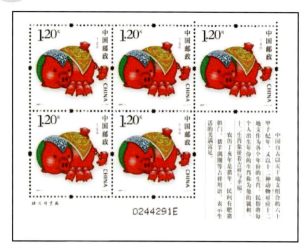
图 5-29 《丁亥年》猪年生肖邮票（陈绍华）

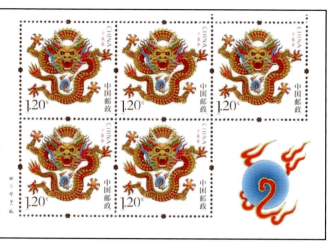
图 5-30 《壬辰年》龙年生肖邮票（陈绍华）

第四节　其他艺术设计

一、著名设计师吴亮的作品

吴亮的二十四节气海报设计作品用图形叙事的方式来传达传统文化，每幅海报运用了文字图形化来呈现相应节气的气候、物候特征，其中还融入了农事、生产、诗歌等内容，如图5-31～图5-34所示。

图 5-31　二十四节气海报设计——春分

图 5-32　二十四节气海报设计——立夏

图 5-33 二十四节气海报设计——小满

图 5-34 二十四节气海报设计——惊蛰

二、著名设计师黄海设计的作品

黄海是电影海报设计师，他通过海报作品中包含的视觉信息（图形、文字、色彩），运用象征的方式向大众传达电影的内容与基调，使得电影海报设计实现了商业性、艺术性与文化性的高度融合，如图 5-35 和图 5-36 所示。

图 5-35 电影海报设计 1

图 5-36 电影海报设计 2

黄海的电影海报将中国传统文化元素与哲学思想相融合,并将他对传统文化的情感倾注于作品之中,他的作品常用借物抒情的方法来烘托情感氛围,使其超然物外,如图5-37和图5-38所示。

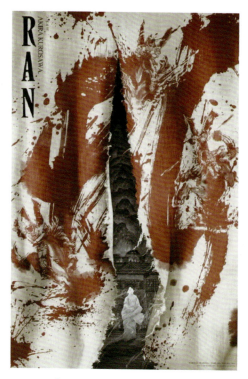 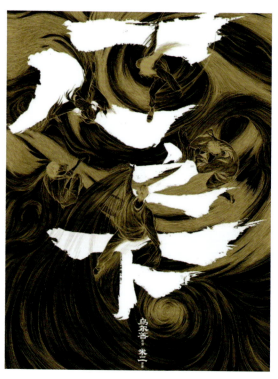

图 5-37　电影海报设计 3　　　　　　图 5-38　电影海报设计 4

三、山水画画家薛亮的作品

薛亮的青绿山水画作品的意境清远、纯澈,充满变幻莫测的多样性特征,构成了薛亮的意象山水。画面里静穆的张力形成强大磁场,画面中的构成语言更是赋予了画作一种现代风格,如图5-39～图5-42所示。

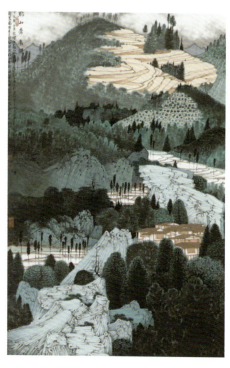

图 5-39　青绿山水画作品 1　　　　　　图 5-40　青绿山水画作品 2

🔸 图 5-41　青绿山水画作品 3

🔸 图 5-42　青绿山水画作品 4

课后作业

1. 收集优秀设计案例，运用相关原理知识分析这些案例，并形成文字材料。
2. 综合运用构成法则，主题自拟，创作 4 幅系列性构成创意设计作品，参考尺寸为 40cm×40cm。

参考文献

[1] 陈晓梦,李真. 平面构成[M]. 北京：航空工业出版社，2012.

[2] 于国瑞. 平面构成[M]. 北京：清华大学出版社，2020.

[3] 文健,陈璧晖,邓泰. 设计三大构成[M]. 北京：中国建材工业出版社，2019.

[4] 易雅琼. 色彩构成[M]. 北京：航空工业出版社，2012.

[5] 陈罗辉,张琳. 立体构成[M]. 北京：北京理工大学出版社，2013.

[6] 唐泓,扭敏,刘孟. 构成基础[M]. 沈阳：辽宁美术出版社，2016.

[7] 胡宇新,王全厚,陶继锋. 艺术设计必修课：立体构成[M]. 北京：化学工业出版社，2022.

[8] 董成. 色彩构成[M]. 北京：化学工业出版社，2022.

[9] 朝仓直巳. 艺术·设计的色彩构成[M]. 林品璋,等译. 南京：江苏凤凰科学技术出版社，2020.

[10] 张海力,郝凝. 立体构成[M]. 北京：人民邮电出版社，2013.